新装版 バウハウス叢書

4 バウハウスの舞台

オスカー・シュレンマー
L・モホリ=ナギ
ファルカス・モルナール
利光 功 訳

中央公論美術出版

BAUHAUSBÜCHER

SCHRIFTLEITUNG:
WALTER GROPIUS
L. MOHOLY-NAGY

DIE
BÜHNE
IM
BAUHAUS

4

DIE
BÜHNE
IM
BAUHAUS

本書は１９２４年春に編成されたが、諸般の事情により予定した時期に発行できなかった。これまでの国立バウハウスの教員会はヴァイマールでの活動を終え、「デッサウ（アンハルト）のバウハウス」の名の下にその活動を続ける。

■ ORIGINAL COVER: OSKAR SCHLEMMER
TYPOGRAPHY: MOHOLY-NAGY

DIE BÜHNE IM BAUHAUS BY O. SCHLEMMER / L. MOHOLY-NAGY / F. MOLNÁR
ORIGINAL PUBLISHED IN BAUHAUSBÜCHER 1925, BY ALBERT LANGEN VERLAG, MÜNCHEN.
TRANSLATED BY ISAO TOSHIMITSU
FIRST PUBLISHED 1991 IN JAPAN BY CHUOKORON BIJUTSU SHUPPAN CO., LTD.
ISBN 978-4-8055-1054-4

オスカー・シュレンマー
人間と人工人物

演劇の歴史は人間の形態変化の歴史である。無邪気と反省、自然性と人工性が交叉する
身体的精神的な出来事の表現者としての 人間 のそれである。

形態変転の補助手段は 形 と 色 であり、これは画家と彫刻家の手段である。この形態変
転の現場は 空間 と 建築 の構成的形式融合のうちにあり、これは建築家の仕事である。
——これによりこれら諸要素の綜合者としての造形芸術家の舞台領域での役割が決定さ
れる。

我々の時代の徴候は 抽象 （Abstraktion）であり、これは一方では存立する全体から部
分の分離として作用し、部分それ自体の不合理なことを証明するか、あるいは部分の可
能性を最大限に高める。他方では普遍化と総合化をもたらし、大きな輪郭のうちに新し
い全体を形づくる。

さらに我々の時代の徴候は 機械化 （Mechanisierung）であり、これは生活と芸術の全
領域にわたるとどまることのない過程である。機械化可能なすべてのものは機械化され
る。その結果は機械化不可能なものの認識である。

そしてとりわけ技術と発明によってもたらされた新たな可能性が我々の時代の徴候であ
り、これはしばしば全く新たな前提条件をつくりだし、極めて大胆な幻想をも許容しそ
の実現を望ませてくれる。

時代の投影であるべき舞台、そして特に時代に制約された芸術である舞台は、これらの
徴候を看過してはならぬ。

一般的に「舞台」（Bühne）とは、両方とも舞台には属さない宗教的祭祀と民衆の娯楽と
の間の全領域を言うのであり、自然的なものから抽象した 表現 （Darstellung）によっ
て人間に作用を及ぼすことを目的とする。

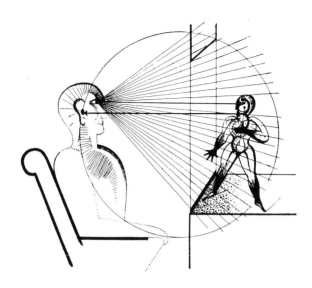

受動的な観客と能動的な表現者との対立が舞台の形式を規定するのであり、その最も雄大なものは古代のアレーナ[1]で、最も素朴なものは市場における板でできた足場である。集中への要求が、今日の舞台の「普遍的」形式であるのぞき箱[2]をつくりだした。「演劇」(Theater)[3] は舞台の最も固有な本質——偽装、変装、変身——を言い表す。祭祀と演劇との間に「道徳的営みと見なされた舞台」があり、演劇と民衆的祝祭との間にヴァリエテ[4]とサーカス[5]、つまり技芸的営みとしての舞台がある（次ページの図式）。存在と世界の起源についての問、すなわち始めにあったのは言葉か、行動か、それとも形式か——精神、行為、それとも形態——意味、出来事、それとも現象——かという問が、実際また舞台の世界では生きており、これが次の区別をもたらす。

文学的あるいは音楽的出来事である言語舞台 (Sprechbühne) あるいは音響舞台 (Tonbühne)、

身体的・摸技的出来事である演技舞台 (Spielbühne)、

視覚的出来事である直視舞台 (Schaubühne)。

これらの種類には次の代表者が対応する。

言葉あるいは音響を濃密にする者としての詩人 (劇作家あるいは作曲家)、

自己の身体を用いて演技する者としての俳優、

形と色で形づくる者としての造形家。

舞台と祭祀と民衆の祝祭を区別した、それらのための図式

場所		人間	種類	言葉	音楽	舞踊
寺院		祭司	**宗教的祭祀行為**	説教	聖譚曲	タルウィーシュの踊り[12]
	現実の建築あるいは舞台建築	告知者		古代の劇（悲）	ヘンデルのオペラ	オリンピックの競技
	定型舞台	語り手		シラー メッセーナの花嫁[6]	ヴァーグナー	合唱舞踊[13]
	イリュージョン舞台	俳優		シェークスピア	モーツァルト	パリのバレエ
	簡単な書割り	役者		即興 コメディア・デラルテ[7]	オペラ・ブッファ[9] オペレッタ	仮装舞踏会
	最も簡素な舞台あるいは道具と装置	芸人		司会者	クプレ[10] ジャズ楽団	グロテスク舞踊[14]
	高桟敷 座敷	芸人		道化芝居	吹奏楽	曲芸ダンス
民衆の娯楽	高広場 草小屋掛け	道化		クニッテルフェルス 大道芸人の歌[8]	民謡 シュランメル[11]	フォークダンス

中央図式（円内）：

舞台

奉納舞台（境界領域）
演劇
祝祭劇（境界領域）
寄席演芸 ヴァリエテ サーカス
のぞき箱舞台
アレーナ

これらのどの種類もそれ自体で存立し、しかもそれ自体の内部で完結している。

二つあるいは三つ全部の種類が共同する場合は、どれかひとつが主導しなければならないが、これは重要さの配分の問題であり、数学的精密さで行うことができる。これを行うのが全体の演出家（Regisseur）である。

たとえば、　　　　　　　　　　　　　　　あるいは

左の三角形：演技舞台／直視舞台／言語舞台　　ドラマ

右の三角形：直視舞台／唱響舞台／演技舞台　　バレエ（バントマイム）

素材の観点からすれば、俳優には直接性と独立性という優位な点がある。彼の素材は彼自身であり、彼の身体、彼の音声、身振り、運動である。俳優が同時に詩人であり、みずから直接言葉を形成するような価値あるタイプの人は、今日では求めてもいなくなった。かつてはシェークスピアがいた。彼は作品を書く前は俳優をしていた。それにコメディア・デラルテの即興劇の役者がいた。現代の俳優は自己の存在の根拠を詩人の言葉の上に置いている。けれども言葉を口にしない場合は、ひとえに身体が語り、その演技が直視される——踊り手として——彼は自由であり、自己自身の立法者である。

詩人の素材は言葉ないし音声である。

詩人自身が俳優、歌手あるいは音楽家であるような特別な場合を別にして、詩人は舞台の上で、有機的な人間の声を通してであれ構成的抽象的楽器を通してであれ、伝達と再生のための表現素材をつくりだす。これらの楽器が一層完全になれば実際またそれによる造形可能性も拡張するが、一方、人間の声は確かに局限されているものの、比類のない現象であり続ける。装置による機械的再生は、楽器音と人間の声を分離し入れ替えることができ、音量と時間の制約を超えて拡大することができる。

造形芸術家——画家、彫刻家、建築家——の素材は形と色である。

人間精神によって見いだされたこの二つの造形手段は、その人工性のために、つまり本性に反して配列という目的を引き受けるのであるから、抽象的と言われるべきである。

形は高さと幅と奥行きの延長において、線として、面として、立体として現われる。それに応じて線（骨組み）、壁、あるいは部屋という硬くて触知できる形となる。

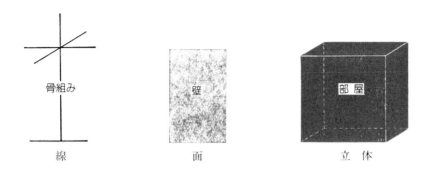

硬くなく触知できない形は光としてのそれであり、光線と花火の幾何学において、線および光の仮象としての立体や空間を形成する。これらのどの現象方式にもそれ自体で色があるのだが——色がないのは無だけである——そこに彩色する色を補強することができる。

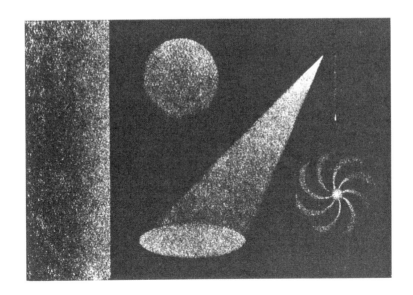

色と形はその要素的価値を純粋に構築的空間造形の構造において表現する。ここにおいて色と形は生きた有機体である人間によって充足される対象と容器を構成する。

絵画と彫刻において形と色は有機的自然への関係をその現象形式の表現を通して樹立する手段である。現象形式の最も高貴なものである人間は、一方では肉と血からなる有機体であり、他方では数と「すべての事物の尺度」の担い手である（黄金分割）。

これらの芸術——建築、彫刻、絵画——は不動であり、ある瞬間に縛りつけられた運動である。その本質は偶然的状態ではなくて典型的状態の不変性にあり、存続する諸力の平衡にある。これらの芸術のこの最高の長所が、とりわけ運動の時代にあっては、欠点として見られることもありうる。

これに対して時間的出来事の場としての舞台は形と色による運動を呈示する。第一にその主要な形態として、運動し、多彩あるいは無彩色の、線的、平面的あるいは彫刻的な個々の形を、同様に不定の運動する空間と可変的な構築的形成体を、呈示する。これらの千変万化する戯れ、際限なく変動しながら、規則的進行のうちに秩序づけられた戯れは——理論において——絶体的直視舞台であろう。魂のある人間は機械のこの組織体の視界から追放されることになる。彼は「完全な陰謀家」として中央の配電盤のそばに立ち、そこからこの目の祝祭を統治するのだ。

それにもかかわらず人間は 意味 を求める。それがホムンクルス[15]の創造を目的にしたファウスト的問題であれ、神々と偶像を創る人間の内なる擬人化の衝動であれ、人間はいつも人間と同様のものあるいは自己の肖像あるいは無比のものを求める。人間は自己の似姿、超人あるいは想像上の人物を求める。

有機体である人間は、舞台の立体的抽象的空間のうちに立っている。人間と空間は別の法則のもとにある。どちらの法則が優先されるべきか。

抽象的空間が自然的人間を顧慮して人間に適合させられ、そして自然あるいはそのイリュージョンのうちに再変させられるのか。これは自然的イリュージョニズムの舞台で起る。

それとも自然的人間が抽象的空間を顧慮してその空間に適合するよう作り変えられるの

か。これは抽象的舞台で起る。

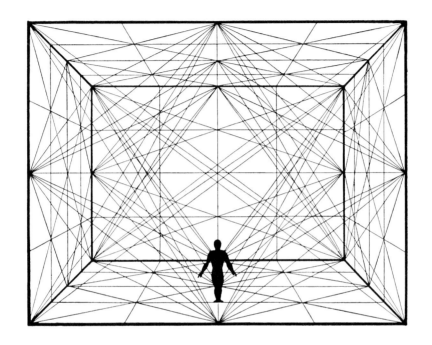

立体空間の法則は平面幾何学的および立体幾何学的な関係の目に見えない線の網である。この数学は人間の身体に内在する数学と対応し、その本質からして機械的にかつ悟性によって規定されている運動を通して平衡をつくりだす。これは身体運動、リトミック、体操の幾何学である。これは正確な釣合の軽業において、またスタジアムにおける集団体操の隊列において、空間関係を意識していなくても表現される身体的作用（これに顔の型にはまった表情が加わる）である（次ページ上の挿図）。

これに対して有機的人間の法則は、心拍、血流、呼吸、脳と神経の活動といった内的なものの目に見えない諸機能のうちにある。それらが決定的であるとすると、中心は人間であり、その運動と作用が想像的空間を創りだすのである。それゆえ立体的抽象的空間はこの流体のための水平的垂直的な骨組みにすぎない（次ページ下の挿図）。これらの運動は有機的かつ感情規定的である。これは偉大な俳優と長大な悲劇の群衆場面におい

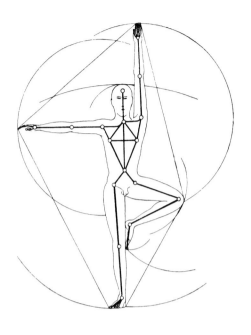

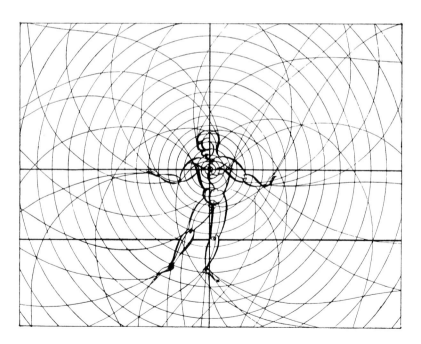

て表現される心的作用（これに顔の物まね表情が加わる）である。

　これら法則のすべてに不可視的に織り込まれているのが舞踊人 (Tänzer-mensch) である。彼は身体の法則にも空間の法則にも従う。自己自身の感情にも空間の感情にも従う。

彼は連続する表現のすべてを自己自身から生むのであるから――自由な抽象的運動のうちに自己表現しようと意味暗示のパントマイムのうちでそうしようと、簡単な舞台面の上であろうと彼のために建てられた環境のなかであろうと、語ることになろうと歌うことになろうと、裸であろうと覆っていようと――彼は重要な演劇的世界に上り行くのであるが、これについてここでは人間の形態の変容とその抽象の一分野のみ概略を述べることにしよう。

人間身体の改変、その変形は衣裳、扮装によって可能である。衣裳と仮面は身体の外観を支えるかあるいは変え、本性を表現するかあるいは欺き、その有機的または機械的合法則性を強化するかあるいは破棄する。

宗教、国家、社会から生まれた服装としての衣裳は、演劇の舞台衣裳とは別物であるが、大抵それと混同されている。人間の歴史が生みだした服装は極めて多いけれども、真に舞台から生まれた舞台衣裳は僅かである。僅かな衣裳が典型にまで高められて、アルルカン、ピエロ、コロンビーナ[16]などイタリア喜劇の衣裳が今日まで通用している。

この舞台衣裳の観点からする人体の変形は次の法則
によって基本的に決定されると考えられる。

取り囲む立体空間の法則。ここでは立体形が人
体形の上へ転移される。頭、胴体、腕、脚は空間的
立体的構成体に変えられる。

結果：歩行する建築。

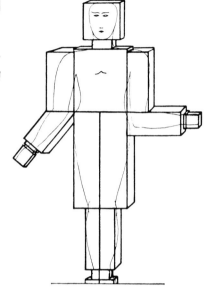

空間と関係づけられた人体の機能法則。これは
身体の形の規格化を意味する。頭の卵形、胴体の壺
形、腕と脚の棍棒形、関節の球形。

結果：手足が関節で曲る人形。

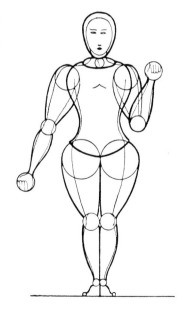

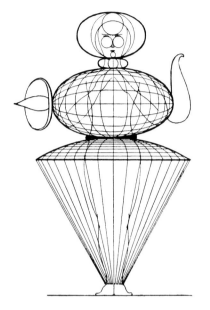

空間のなかでの人体の運動法則。ここには空間の回転、方向、切断の形が存在することになる。
独楽、蝸牛、螺旋、円板。
結果：ひとつの技術的組織体。

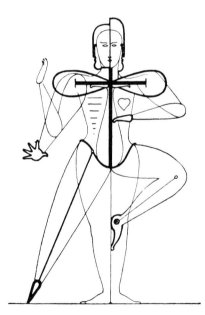

人体の四肢の象徴化としての形而上学的表現形。広げられた手の星形、組んだ腕の∞記号、背骨と肩の十字形。さらに双頭、多肢、形の分割と破棄。
結果：脱物質化。

これらが衣裳を変えて空間内をみずから動く舞踊人の可能性である。

しかしどのような衣裳も人間形態の制約、すなわちそれが従わされている重力の法則を破棄できない。一歩の歩みは1メートルよりも長くなく、ひと跳びは2メートルより高くない。重心はほんの一瞬しかなくならない。自然の姿勢以外の、例えば水平に浮ぶ姿勢などはほんの数秒しかとれない。

器官に限るけれども、身体的なものの部分的克服はアクロバットによって可能である。四肢を屈折した「蛇男」、ぶらんこを用いた生ける空中幾何学、人体ピラミッド。

人間をその束縛から解放し、自然的尺度を超えてその運動自由性を高める努力が、有機体に代わるものとして機械的な人工人物（Kunstfigur）を生みだした。ロボットとマリオネットがそれであり、後者をハインリッヒ・フォン・クライスト[17]が、前者をE・T・A・ホフマン[18]が賛美している。

英国の舞台改革者ゴードン・クレイグ[19]は、「俳優は劇場から去らねばならぬ、そしてその地位には生命のない人間――我々はこれを超マリオネット（Über-Marionette）と呼ぶ――がつくだろう」と要求し、ロシア人のブリュソフ[20]は、「俳優は内部に蓄音器を収めたばね仕掛の人形と交替すべきこと」を要求している。

事実、形象と変形、形態と形成に向けられていた舞台造形家の意識はそのような結論に達するのである。この場合、舞台にとってその表現形式を豊かにすることの方が異常な締出しよりも重要なのである。

それの実現する可能性は現代の技術の進歩をみれば非常に高い。精密機械、ガラスと金属からできた科学的装置、外科学の発達による人工四肢、潜水夫と軍人の幻想的衣裳、等々……。

その結果、形而上学的方向の造形可能性もまた非常に高い。

人工人物はあらゆる運動を、任意の時間継続してあらゆる姿勢を許容する。それはまた――偉大な芸術の時代が生みだした形象芸術の一手段であるが――重要な人物は大きく、重要でない人物は小さくという風に種々様々な大きさの人物を許容する。

同様に非常に意義あることは、自然の「裸の」人間を抽象的人物と関連づけることであり、この対比によって両者はその本性の特殊性が際立つのである。

超感覚にも無意味にも、荘重にも滑稽にも、無限の視野が開ける。荘重の先駆者は古代

悲劇の仮面と半長靴[21]と高足で雄大に仕立てられた告知者であり、滑稽のそれはカーニバルと歳の市の巨大人物である。

高貴な材料で作られたこの種の驚異的人物、高次の表象と概念の擬人化は、また新しい信念の象徴的形象でもありうるだろう。

この観点からすればこれまでの関係が逆になることさえありうる。すなわち形象造形家によって先に視覚的現象が与えられ、それに相応しい言葉を与えられる言語と音声の理念をもった詩人が探し求められるのである。

こういうわけで、理念と様式と技術に応じて、次の演劇の創作が待たれている。

抽象・形式的、色彩的
静的、力動的、構築的
機械的、自動的、電気的
体操的、アクロバット的、綱渡り的 演劇
滑稽、グロテスク、バーレスク風の
厳粛、荘重、雄大な
政治的、哲学的、形而上学的

ユートピアだろうか——実際、今日までこれらの方向で実現されたものがいかに少ないか驚くばかりである。物質的・実践的時代は、事実、遊戯と驚異のための真の感覚を失った。実利主義の感覚がそれらを殺しかねないのである。次々に起る技術的事件に驚いて、我々は技術目的の驚嘆すべき成果をすでに完成した芸術形象と受取っているが、事実は単に芸術形成へいたる前提条件にすぎない。心の想像的欲求には目的がないと言うかぎりでは「芸術には目的がない」のである。崇高なものを滅ぼす瓦解しつつある宗教のこの時代、遊戯を単に露骨的・好色的あるいは技芸的・誇張的にしか享受できない瓦解しつつある民族共同体のこの時代、すべての深い芸術動向は排他性と党派性の特性を帯びている。

こういうわけで今日の舞台造形家に対して次の三つの可能性が残されている。

与えられたもののなかで実現をはかる。これは現在の舞台形式にそって一緒に

仕事をすることを意味する。彼は「演出」に所属し、作品に相応しい視覚形を与えて詩人と俳優のために尽力する。彼の意図が詩人のそれと一致するとすれば、それは運のよい場合である。

あるいは最大限の自由のもとで実現をはかる。これはとりわけ見ることが主な舞台の領域で成立するのであり、そこでは視覚的なもののために、あるいはそれを通して始めて効果が上るために、詩人と俳優は後退する。バレエ、パントマイム、芸当（Artistik）、さらに詩人と俳優のかかわらない領域で、匿名ないし機械的に動く形と色と人物の劇。

あるいは現存の劇場から全く離脱して、幻想とさらなる可能性の海に錨を遠く投げ入れるか。この場合、彼の草案は紙と模型、宣伝講演のための資料と舞台芸術のための展示に残る。彼の計画は実現が不可能なために失敗する。結局のところこれは彼にとって重要ではない。なぜなら理念は表明され、その実現は時代と材料と技術の問題であるからだ。ガラスと金属からなる新しい劇場の建設と明日の発明によってその実現が始まるのである。

しかしこの実現はまた観客である人間の内的変改によって始まるのであり、人間はあらゆる芸術的行為の最初にして最後の前提であるが、この前提自体、芸術的行為の実現に際して受け入れる精神的用意が見出されぬ間は、ユートピアに留まるほかない。

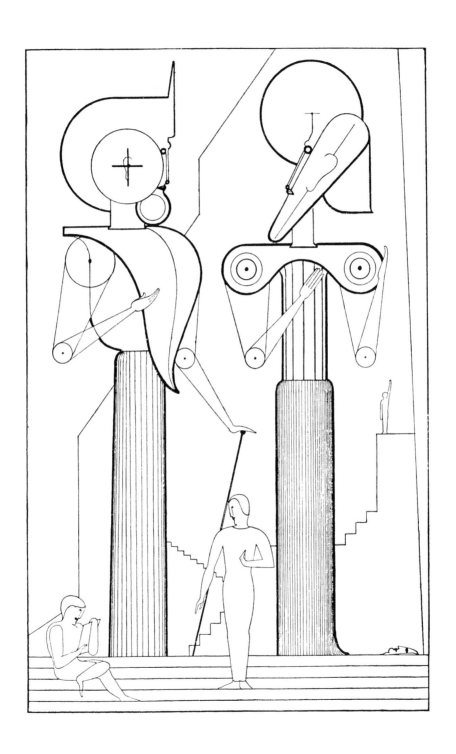

図 版 に 対 す る 説 明

21ページ：二人の荘重な人 (Die beiden Pathetiker)。作品の線画。舞台の天井まで届く二つのモニュメンタルな形成体、力と勇気、真と美、法則と自由のような荘重な概念を擬人化したもの。それらの対話：拡声器により人物の大きさに比例して増強された音声、会話の上下の変動は場合によっては管弦楽で助長される。

形成体——荷車に乗り押し動かせる——は浮彫様に考えられている。登場の時に引きずる布地のスカート、金属を貼った張子の仮面と胴体、動いてわずかに重要な身振りをする腕。

これと対比するため、また尺度を与えるため自然の音声をもった普通の人間が加わり、舞台の三つの区域で動き回るが、区域のそれぞれの大きさは音声と運動量に応じて決められている。

26ページ：大きな場面 (Große Szene)。素描。《二人の荘重な人》と類似した傾向のもの。金属の甲冑を着けた二人の並はずれた英雄、ガラスのなかの女の人物。

27ページから**37**ページまで：三組のバレエ (Das triadische Ballett)。1912年にシュトゥットガルトでペアの舞踊手アルベルト・ブルガーとエレザ・ヘッツェルおよび職工長カール・シュレンマー[22]との共同研究により始められた。バレエの一部の初演は1915年。全体の初演は1922年9月シュトゥットガルト州立劇場。再演1923年、バウハウス週間にヴァイマールの国民劇場およびドレスデンのドイツ労働年次博覧会において。三組のバレエは三部からなり、冗談から真面目へと高まる類型的に形成された踊りの場面によって構成されている。第一部はレモン色の幕を掛けた舞台での愉快なバーレスク風のものであり、第二部はばら色の舞台でのお祭のような感じのものであり、第三部は黒い舞台での神秘的幻想的な性質のものである。18種類の衣裳を用いた12種の踊りが、二人の男性舞踊手と一人の女性舞踊手の三人によって交互に踊られる。衣裳は一部は綿を詰めた布地、一部は彩色したあるいは金属を貼った硬いはりこから成る。

38ページ：形象の小部屋Ⅰ. (Das figurale Kabinett)。初演1922年春。次いでバウハウス週間、1923年。技術：カール・シュレンマー。「半ば射的屋台の——半ば抽象的形而上学の、混合物、これは意味と無意味からなるバラエティーであり、色、形、自然と芸術、人間と機械、音響学と力学によって組織立てられている。組織化がすべてであり、最も異質な

ものを組織化するのが最も困難である。

大きな緑の顔、全くの鼻が、向いの人に喘いでおり、そこでは

　　　　　グレートという名の女が外をのぞく、

　　　　　たるんだ口とうず巻頭

　　　　　とトランペットのような鼻！

メタは物理的に完成している。頭と胴体は交互に見えなくなる。

虹の目が光る。

ゆっくり形成体が進む、白、黄、赤、青の球がぶらつき歩く、球が振り子となり、振り子が揺れ、時計が進む。ヴァイオリのような胴体、多彩な市松模様のもの、要素的なものと「上流紳士」、不確かなやつ、ローズレッドの娘、トルコ人。胴体は反対側へ向う頭を追い求める。押し合い、バンという音、水頭症の頭が、マリアの胴体とトルコ人の胴体、横切るやつと「上流紳士」の胴体、と相会うとき勝利の行進。

巨大な手が止まれと命令する——うわべを飾った天使が昇り、トゥルルとさえずる……

その間にマギステル、E・T・A・ホフマンのスパランツァーニ[23]が指揮をしながら、身振りをしながら、電話をかけながら、幽霊のようにさまよい歩き、自動発砲装置により、機能的なものの機能をめぐる心痛から大いなる死をとげようとする。

平静にロールブラインドの巻きが戻り、色のついた正方形、矢と記号、コンマ、身体の一部、数字、「郵便振替口座を開きましょう」「クキロール」などの広告ビラが出てくる……両側には真鍮の頭とニッケルの胴体をもった抽象的線的なものがいて、その心の動きが気圧計で示されている。

ベンガルの照明。指を鳴らすとテリア犬が後足で立つ。

呼び鈴ががらがら音を立てる。巨大な手——緑衣の男——メタ——胴体……気圧計が荒れ狂い、ねじが回り、目が電気で光り、耳を聾する騒音、赤。最後にマギステルが銃で自殺する——幕が下りる——　——首尾よく自然に。」

40ページ：形象の小部屋**II**.ヴァリエーション。企画。前作のマギステルはここでは踊るデーモン（中央の人物、また**39**ページ）である。前景から後景へ張られたワイヤロープの上を金属的人物がうなり声をあげて駆ける。他の者はふわふわ漂い、回転し、そしてぶーんと音を立てたり、ぎいぎい音を立てたり、喋ったり歌ったりする。

41ページ：舞台場面、《メタあるいは場のパントマイム》(Meta oder die Pantomime der Örter) のもの。バウハウス舞台の即興作品。初演ヴァイマール、1924年。単純な行為の種々様々な進行段階は一切の第二義的なものから解放され、「登場」、「退場」、「休憩」、「緊張」、「高揚Ⅰ、Ⅱ、Ⅲ」、「情熱」、「葛藤」、「クライマックス」等の標識により場が舞台上に固定されているか、必要に応じて動く足場に告知される。俳優はその場の指示に相応しい演技をする。小道具はソファ、階段、梯子、扉、手すり、水平棒。

42ページ：舞台場面、グラッベの《ドン・ファンとファウスト》(Don Juan und Faust) のもの[24]。ヴァイマール、ドイツ国民劇場、1925年。ドン・ファンの場面（古代ローマ風の広場）とファウストの場面（書斎）を一枚の絵にまとめたもの。色は銀灰色―金褐色、これに透明な窓の青―赤―黄色が加わる。

43ページ：舞台場面、ヒンデミット-ココシュカの《暗殺者、女たちの希望》(Mörder, Hoffnung der Frauen) のもの[25]。シュトゥットガルトの州立劇場1921年上演。可動式の建築により監獄塔が自由の門に変る。形：音楽的建築。色：ひどく薄暗い、濃い青銅色、黒色、灰白色、ベンガラ色。男はニッケルの甲冑、女は銅色の長衣。

オスカー・シュレンマー

26ー43ページ

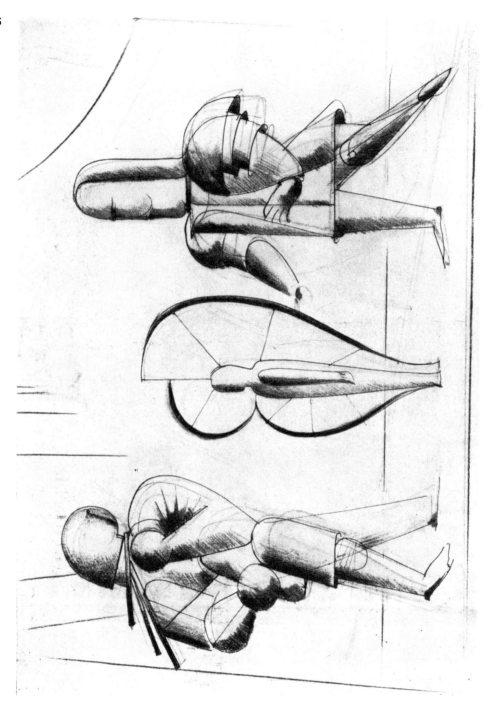

27

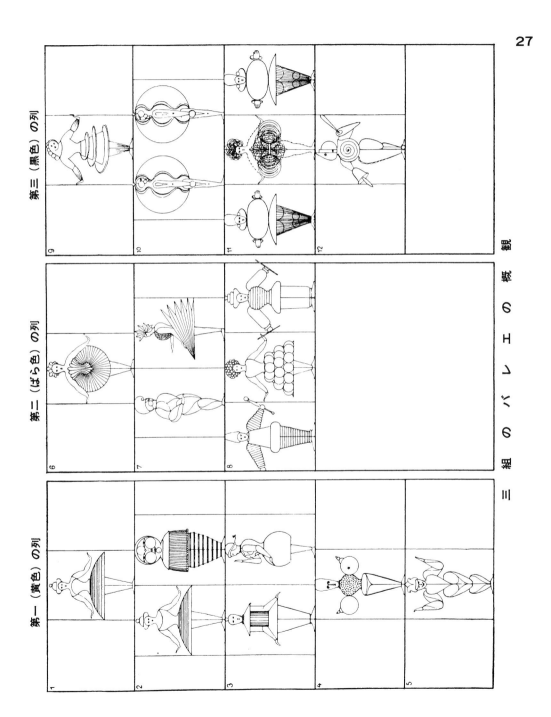

第三（黒色）の列　　第二（ばら色）の列　　第一（黄色）の列

観　概　の　Ⅰシンバの組三

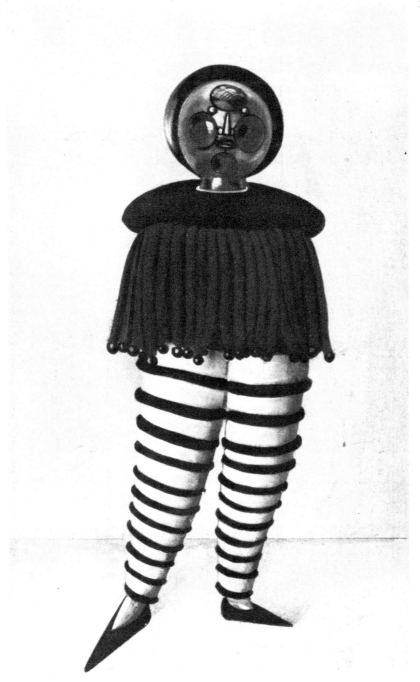

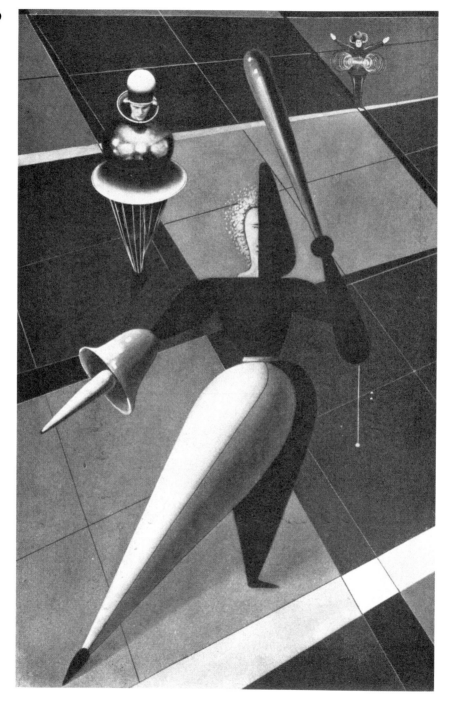

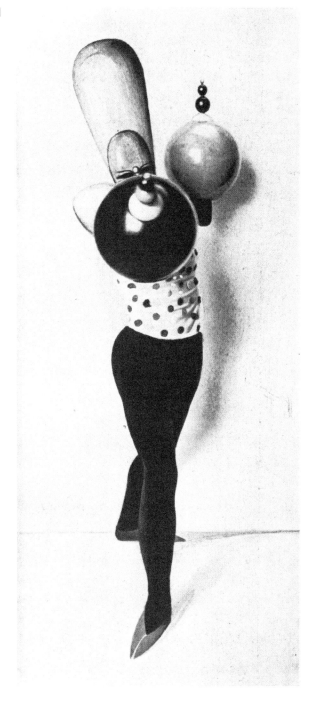

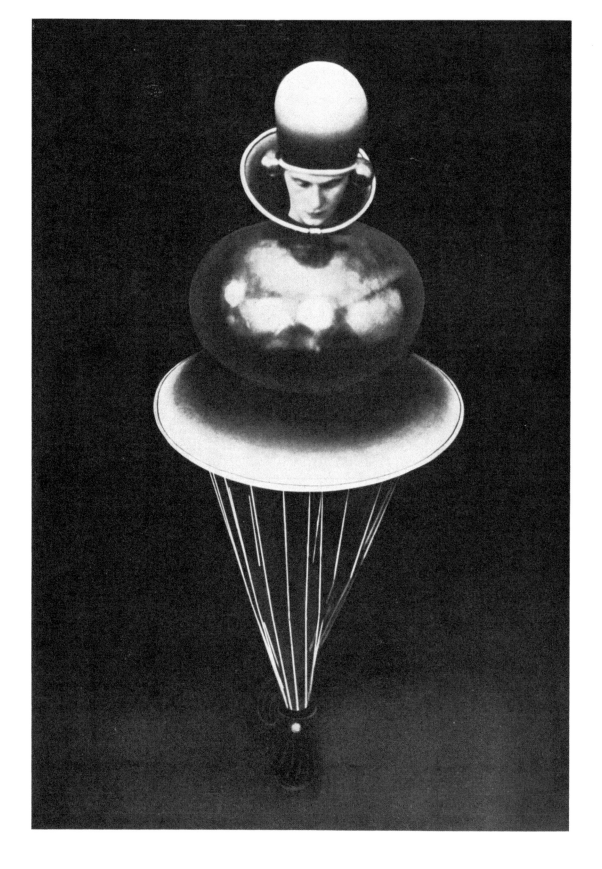

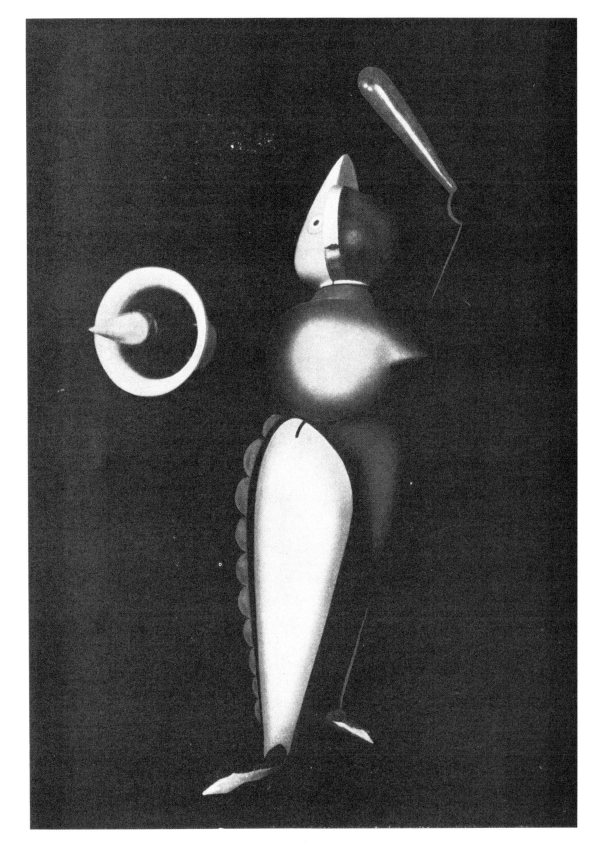

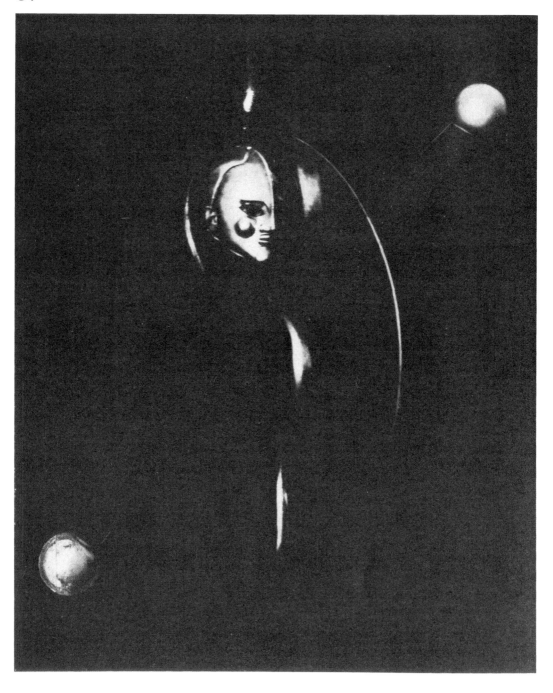

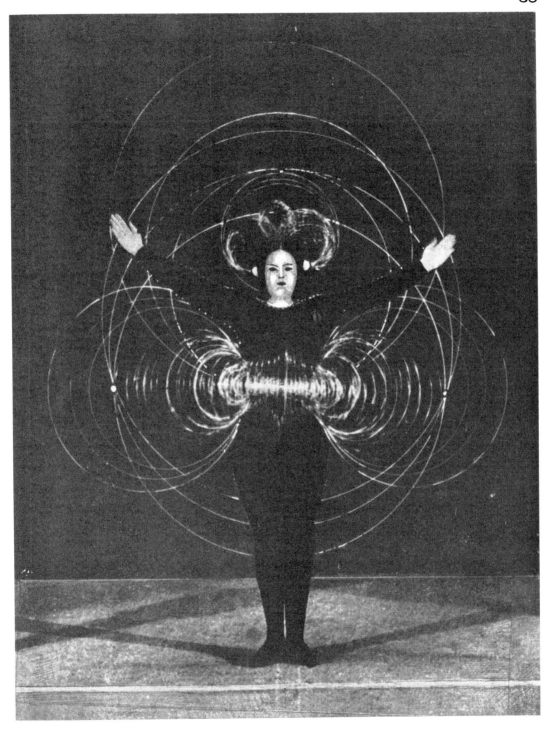

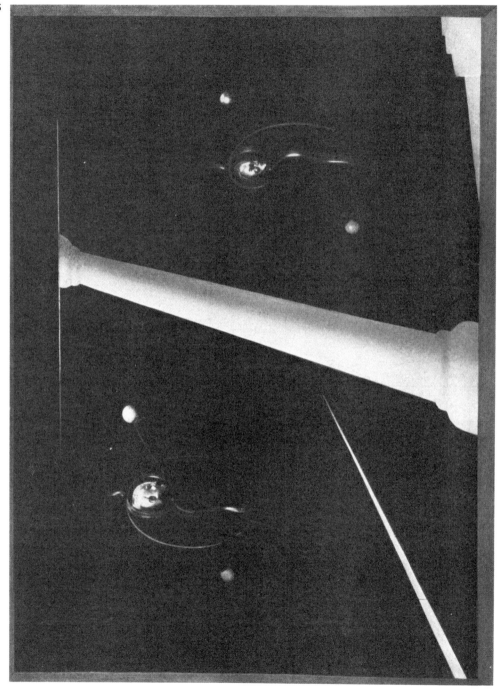

38

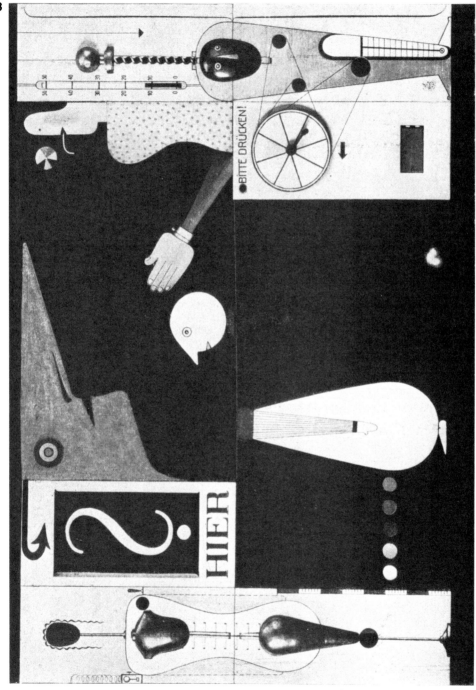

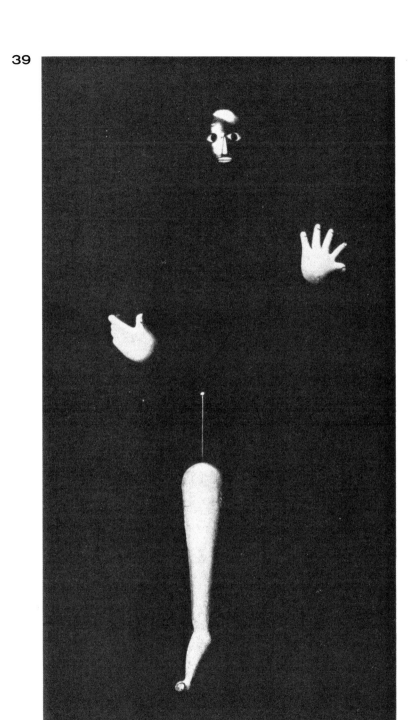

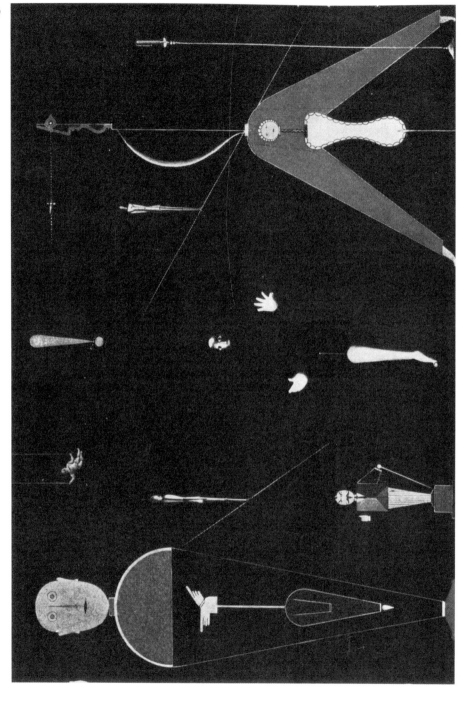

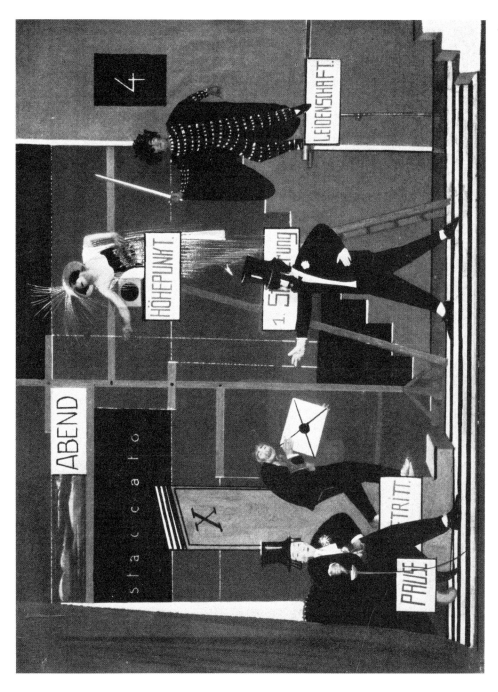

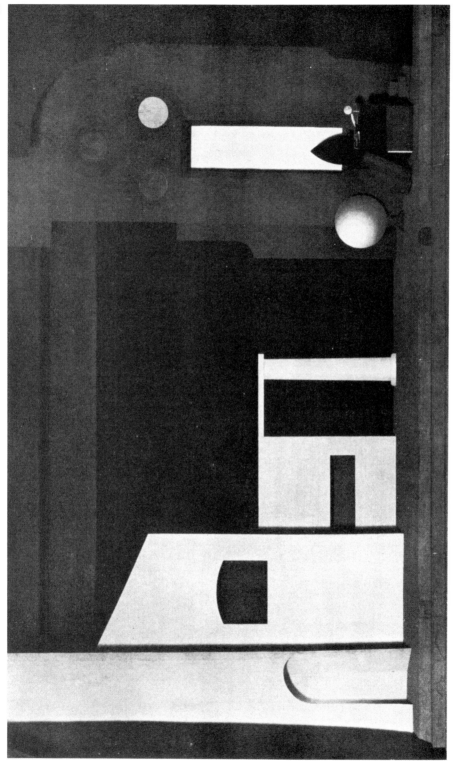

エーリッヒ・ケーラー、ベルリンW9、出版の絵入り半月ごと刊行雑誌『演劇』から。

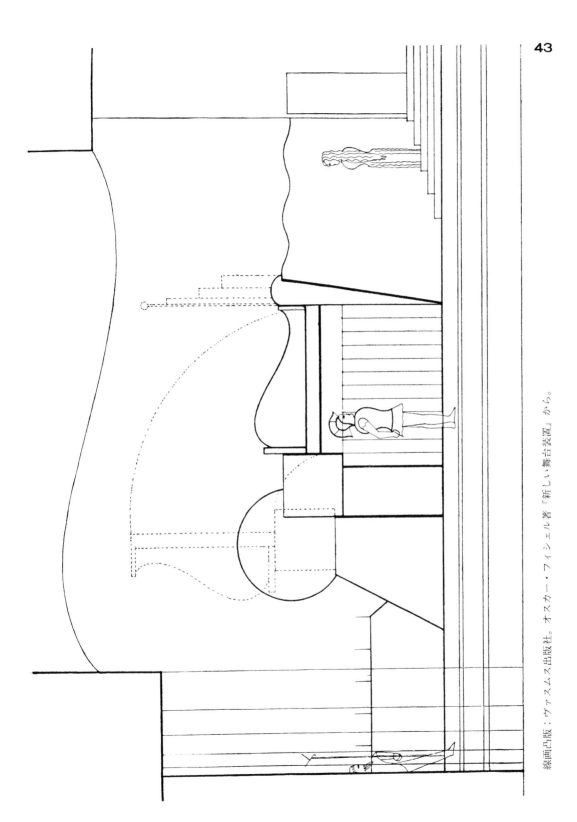

線画凸版：ヴァスムス出版社。オスカー・フィシェル著『新しい舞台装置』から。

モホリ=ナギ

下に掲げるのはあるヴァリエテのための 機械的道化 (**47**ページ参照) の 総譜-草案 である。● 舞台は三つの部分に分節される。大きな形と運動のための下の部分が第一舞台。第二舞台 (上方) は跳ねあげられるガラス板がついており、小さな形と運動のためのもの。(ガラス板は舞台の裏から投映される映画のために用いる映写幕を兼ねる。) 第三 (中間-) 舞台の上には機械的音楽装置がある。大抵は共鳴箱のない単に朝顔のついたもの(打楽器、騒音器、管楽器)。舞台のそれぞれの壁は白い亜麻布が二重に張られ、投光器と光の木からの色光を通過させ分散させる。● 総譜の第一列と第二列は垂直に下に向って連続する形と運動の経過を意味する。● 第三列は順々に続く光の効果を示す。帯の幅は持続を意味する。黒＝暗闇。幅の広い帯のなかにある幅の狭い垂直の帯は、同時に行われる舞台の部分照明である。第四列は音楽のために予定されている。ここではただ意図のみが示唆される。色のついた垂直の帯は種々様々に鳴るサイレンの音を意味し、これは進行の大部分に伴う。● 同時性は総譜における水平線から読み取るものとする ●

順　序

第　一　列	第　二　列	第三・四列
矢印が突進する	矢印が突進する	は標
金属の薄板が	金属の薄板が	語なし
開く	開く	で
輪が回転する	輪が回転する	明らかである
電気一装置		
稲妻　雷鳴		
色による		
格子組織		
疾走する　上―下へ		
あち―こちへ		
燐光体の場面	映画　昼光映写	
巨人一装置が	幕の上に	
揺れる	後方へ	
ぴかっと光る	回転する	
さらに格子	動作	
車輪	テンポ	
爆発	荒々しい	
におい		
道化た振舞		
人間機械		

L・モホリ=ナギ

演 劇、サ ー カ ス、ヴ ァ リ エ テ

1. 歴 史 的 演 劇

歴史的演劇は主として出来事と教訓についての報告あるいは宣伝あるいは形成された行動集中（Aktionskonzentration）であったし、さらに詳しく言えばそれらの 最 も 広 い 意味において、「劇化された」伝説とか、宗教的（祭祀的）あるいは国家的宣伝とか、多かれ少なかれ傾向性が漏れみえる圧縮された行為とかであった。

出来事の模倣、簡単な物語、指導的教義あるいは広告台本から演劇は表現要素、すなわち音、色（光）、運動、空間、形（対象と人間）のそれ特有の綜合によって区別される。

これらの諸要素によって——それらを強調して、しかししばしば制御されていない関連のもとで——人々はある形づくられた体験を伝えようと試みた。

初期の物語劇（Erzählungsdrama）においては、これらの要素は概して説明的に用いられ、伝達あるいは宣伝に従属していた。それが発展して行動劇（Aktionsdrama）へと導き、ここでは運動劇的な造形の要素が明らかになった（即興演劇、コメディア・デラルテ）。これはもはや優勢ではないにせよ実質的に中心を占めていた論理的行為、思想的感情的行為からますますドラマを解放した。行為の傾向性はより自由な行動集中のおかげで徐々に消えていった（シェークスピア、オペラ）。

アウグスト・シュトラム[1]のもとでドラマは伝達から、宣伝と人物造形から、爆発的行動主義へと大きく発展した。人間のエネルギー源（情念）の衝撃力によって運動と音（言葉）を造形する試みが成立した。シュトラムの演劇は物語りを提示するのではなく、行動とテンポを提示するのであり、それは何の準備もなく運動への衝動からほとんど自動的に、しかも猛烈な勢いで急に現われた。とはいうもののシュトラムにおいて行動はなおまだ文学的荷重から自由ではなかった。

「文学的荷重」（Literarische Belastung）とはドラマのうちに留められている思想伝達という目的自体であり、何らの必然もなく文学的効果（ロマーン、ノヴェレ[2]など）の領分から舞台へ移されたものである。現実もしくはいかに幻想的であろうと可能的現実だけを表明または表現していて、舞台にのみ固有な行動過程の創造的造形が欠けるものは、文学というべきである。最小限どうしても必要な手段のうちに隠されている緊張が、多面的力動的な行動連関のうちにもたらされて始めて舞台造形（Bühnengestaltung）[3]といえる。まだ最近になっても舞台造形は革命、社会倫理、あるいはそれに類する問題を文学的なきらびやかさで提出しているのだから、人々は舞台芸術の実際の価値についてきっと思い違いをしてきたのだ。

2. 現代的演劇造形の試み

a）驚きの演劇、未来派、ダダ、メルツ[4]

すべての造形の研究に際して我々は今日、目標と目的と材料を取り込んだ機能から出発する。

この前提条件から未来派と表現派とダダ（メルツ）の芸術家たちは、音声的な語の関係は文学の他の造形手段よりも重要であり、文学作品の論理的・思考的なものは到底主要な点などではない、という結論に達した。描写絵画において最も本質的なものは内容自体ではなく、また写された対象でもなく、色相互の関係であるのと同様に、文学において重きを置かれるのは論理的・思考的作用ではなく、単に語音関係から成立する作

用であるとされた。二、三の詩人にあってはこの見解が拡大され、というよりもむしろ限定されて、語の関係は専ら声音関係に変えられ、論理的・思考的な関連のない母音と子音のうちに語を完全に解体してしまった。

こうして論理的・思考的なもの（文学的なもの）を全く排除しようとしたダダと未来派の「驚きの演劇」（Theater der Überraschungen）が成立した。けれどもこれまで演劇においてひたすら論理的・因果的行為と生きた思考活動の担い手であった人間は、なおここにおいても優勢であった。

b）機械的道化

その論理的帰結として、舞台の生粋の行動集中としての機械的道化（die mechanische Exzentrik）への要請が出てきた。みずからの精神的（論理的・思考的）能力のうちに精神的現象として自己を表わすことのもはや許されない人間は、この行動集中のなかにもはや出る場がない。なぜなら人間は——たといどんなに開発したとしても——自己の生体をもってしてはせいぜいある種の自己の自然的身体メカニズムに関連した運動構成しかできないからだ。

この身体メカニズムの作用（例えばサーカスの芸人たちにおける）は、主として観客が他者によって実演された自己固有の生体の可能性に驚きびっくりするところにある。それゆえこれは主観的作用である。ここでは人間の身体だけが造形の手段である。この手段は客観的運動造形のためには限りがあり、その上これには「感情に応じた」（文学的）要素が混ぜ合わされているだけになおさらそうである。「人間的」曲芸が不十分なため、最後まで制御できる正確な形と運動の組織体への要求が出てきたが、これは力動的に対照をなす（空間、形、運動、音、光の）諸現象の綜合でなければならなかった。これが機械的曲芸である（**44**ページ参照）。

3. 将来の演劇：
全体性の演劇

個々の造形には一般的な前提のほかに、それ固有の手段を使用して進められなければならない特別な前提がある。そこで多くの議論のある人間の言葉と行為という手段の本質、それと同時に創造者である人間の可能性を研究するならば、演劇造形（Theatergestaltung）が明らかになるだろう。

意識的造形としての音楽の成立は英雄伝説の美しい旋律による朗誦に求めることができる。音楽が組織立てられたとき、一定の音程のうちに響く「協和音」（Klänge）の使用のみ許容され、いわゆる「噪音」（Geräusche）[5] を排除したので、ある特殊な噪音造形のための余地は詩のうちにしか残っていなかった。これが、表現派、未来派、ダダの詩人と舞台造形家が声音詩（Lautgedichte）を始めた基本的な理念であった。しかし今日、音楽自体あらゆる種類の噪音を取り入れて広がっているので、噪音連関の感覚的機械的効果は詩の独占物ではない。それは——楽音（Töne）と等しく——音楽の領域に属するのであって、これは丁度、色の主な（統覚的）● 効果を明瞭に組織化するのが色彩造形としての絵画の課題であるのと同じである。

こうして未来派、表現派、ダダの思い違い、およびこの基礎の上にうち立てられたすべての結論（例えばただ機械的なだけの曲芸）の誤りが明らかとなる。

しかしながら文学的説明的解釈と対立するどの理念も——それが完全に対立するゆえに——演劇の造形に前進をもたらしたことは確認しておかなければならない。これによって単なる論理的思考的価値の優位は破棄された。しかし一旦この優位が破られた以

●) 「統覚的」（apperzeptionell）とはここでは「連合的」（assoziativ）と対置され、知覚と概念形成（精神物理的受容）の基本的段階を意味するものとする[6]。例えば、ある色を受け入れる＝統覚的過程。人間の目は事前の経験がなくても緑と赤、黄色と青などなどに反応し区別する。ある対象＝色＋素材＋形の受け入れ＝事前の経験との結合＝連合的過程。

上、連想結合と人間の言語、それと共に舞台の造形手段としての全体的な人間自体はもはや排除されるべきではない。勿論人間はもはや伝統的演劇におけるように中心的存在ではなく、他の造形手段と並んで等価的に使われるのである。

生命の最も活発な現象としての人間は、議論の余地なく力動的な（舞台）造形の最も効果的な要素であり、それゆえ人間の行動、言葉、思想の全体的使用は機能的に基礎づけられている。人間は理解力、論証力、自己の身体的精神的能力の統制からする個々の状況への適応力、を持っており、――行動集中に使用される場合――人間はとりわけそれら諸力の造形へと運命づけられている。
そしてもしも舞台が彼に潜在能力の全面的展開の場を与えないならば、彼はそのための造形領域を考案しなければならない。

しかし人間のこの使用は断じて伝統的演劇へのこれまでの登場とは区別されなければならない。そこにおいて人間は文学的に把握された個性ないしタイプの解釈者にすぎなかったのに対して、新しい全体性の演劇（Theater der Totalität）においては、意のままになる精神的身体的手段をみずから生産的に用い、みずから率先して造形過程のなかに組み入れなければならない。中世においては（そして現代においてもまだ）舞台造形の重点は種々のタイプ（勇士、道化、農夫など）の表現に置かれていたのに対し、未来の俳優の課題はすべての人間に共通のものを行動へともたらすことである。

このような演劇の計画においては慣習的に意義のある因果的関係が主役を演じることはできない。芸術作品としての舞台造形の考察において我々は造形芸術家の把握方式を学ばなければならない：
一人の（有機体としての）人間が意味していること、あるいは表現していることを問うのが不可能であるのと同様に、今日の無対象の一枚の絵について同じように問うことは、それがひとつの造形であり、それゆえ完全な有機体であるからして許されない。

今日の絵は多様な色彩関係と平面関係を表現しており、その作用は一方では論理意識的問題設定から、他方ではその（分析不可能な）量ることのできないものから、芸術的造形としての創造的直観から、もたらされる。

同様に全体性の演劇は、その光、空間、平面、形態、運動、音、人間の織りなす多様な関係複合体によって——これらの要素相互のすべての変化と結合の可能性によって——芸術的造形、すなわち有機体でなければならない。

こういうわけで舞台造形のうちに人間を取り込むにあたり、道徳的傾向とか科学的問題とか個人的問題に重点を置くことは許されない。人間はただ有機的に適合した機能的要素の担い手としてのみ活動が許されるのである。

舞台造形のすべての他の手段はその効果において人間と対等であるべきだが、人間が生ける精神的物理的有機体として、比較を絶する高揚と無数の変化の産出者として、一頭地を抜くことは言うまでもない。

4. 全体性の演劇はいかにして実現されるべきか

今日なお重要な一つの見解によれば、音、光(色)、空間、形、運動による行動集中が演劇である。ここでは共演者としての人間は必要でない。なぜなら我々の時代は非常に有能な装置を組み立てることができ、それらは人間の単なる機械的な役割を人間自体よりも一層完全に実行できるからである。

もう一つのより幅広い見解では、最近まで誰も舞台上の造形手段としての人間をいかに使用するかという課題を解決していないけれども、素晴しい道具として人間は放棄されないだろうとしている。

しかし舞台上の今日の行動集中に、自然模倣の危険に陥ることなく、また秩序づけられて現れるとはいえいたるところから持ってきて貼り合わされた偶然性というダダあるいはメルツ的性質に屈することなく、人間的論理的機能を取り入れることは可能であろうか。

造形芸術は造形の純粋手段、すなわち色、量、物質などの初源的関係を見いだした。しかしいかにして人間の運動と思考の連続を、音、光 (色)、形、運動の統制された「絶対的」要素の関連のなかに等価的に溶け込ませるか。この点については新しい演劇造形家 (Theatergestalter) に対してほんの概略的な提案しかできない。例えば多数の表現者によるある思想の同じ言葉による、同一あるいは別のイントネーションによる反復を綜合的演劇造形の手段として用い効果をあげることができよう。(これは合唱であろう——しかし古代の随伴的受動的合唱ではない) あるいは鏡の装置により途方もなく拡大した俳優の顔と身振りに、その拡大に合わせて強められた音声。同様の効果は思想の同時的、対照的、共鳴的 (視覚・機械的あるいは音声・機械的) 再生 (映画、蓄音機、拡声器による)、あるいは歯車のように噛み合っている思想造形 (Gedankengestaltung) から得られる。

未来の文学は——音楽的・音響的なものとは別に——ただその主要な手段にのみ固有の (連想的に多岐にわたる)「協和音」を作りだすだろう。これはまた確実に舞台の言語造形と思想造形にも影響を及ぼすであろう。

これはとりわけ今まで「室内劇」(Kammerspiele) の中心に置かれていた下意識的精神生活や幻想と現実の夢の現象がもはや優勢を保てないことを意味する。そしてたとい現代の社会的分節や全世界にわたる技術的組織化、平和主義的ユートピア的努力とその他の革命的努力から生ずる葛藤が舞台造形にその場を持ちうるとしても、それらを中心的に扱うのは本来、文学や政治や哲学であるからして、ただ過渡期においてのみ意義があるのである。

総体的舞台行動 (Gesamtbühnenaktion) として我々が考えているものは力動的・律動的造形過程であり、最大限に相互に激突する手段の塊り (累積)——質と量との緊張——が簡潔な要素的形態のうちに統合されることである。その際に、同時代に普及している対比として固有価値のより少ない関連する造形が考察の対象になってよい (喜劇的—悲劇

的；グロテスクな・真面目な；小さな・壮大な；繰り返される噴水芸術；音響やその他の戯れなど）。今日のサーカス、オペレッタ、ヴァリエテ、米国および他の国の道化芝居（チャップリン、フラテリーニ）[7]はこの点において、また主観的なものの排除において——まだ素朴で外面的だけれども——最上のものを成し遂げてきたし、この種の見世物とパフォーマンスを「きわもの」（Kitsch）という言葉で片づけるのは皮相な見方であろう（**61**、**62**、**63**ページ参照）。それほどに軽蔑された大衆は——その「アカデミックな後進性」にもかかわらず——しばしば最も健全な本能と願望を現わしていることを今後とも確認しておきたい。我々の課題はつねに引き合いの（見せかけの）欲求ではなくて真の欲求を創造的に把握することにあるのだ。

5.手 段

いかなる造形も我々を驚かす新しい有機体でなければならないし、この驚かすものへの手段は我々の日常生活から選び取るのが当然であろう。何物であれ現代生活（分節化、機械化）の知られてはいるが正しく評価されていない要素（特性）から生みだされる新しい緊張可能性の効果以上に圧倒的なものはない。この観点のもとに、俳優である人間のほかに他のそれに必要な造形手段が個別的に探求されるならば、舞台造形の正しい把握に達することができよう。

音響造形には今後、電気的にまた機械的に操作される種々の音響機器が使用されるであろう。思いがけない場所に登場する音波——例えば話したり歌ったりするアーク灯、座席の下あるいは劇場の床の下で鳴り響く拡声器、音響増幅器——はとりわけ公衆の音響的驚きの識閾を高めるから、他の領域での同等でないような成果は失望させるに違いない。

色（光）はこの点で音響よりもなお一層大きな変化を成し遂げられる。

最近十年間の絵画の発展は絶対的色彩造形を創りだし、それによってまた澄み輝く色調が支配的となった。その諧調の雄大性、水晶のような均質性は当然ぼやけたメーキャップをした俳優、立体派や表現主義などに対する誤解からきれぎれの衣裳をつけた俳優を

許容しないだろう。金属あるいは精密な人工的材料で作った仮面と衣裳の使用はこうして普通のこととなる。これまでの青ざめた顔、演技の主観性、そして色彩舞台上での俳優の身振りは排除されるが、これによって人間身体と何かある機械的構成との間の対比効果が損われることはない。さらに映画をさまざまな平面に投影し、また空間内での光の戯れを利用することができ、ここに光の演技（Aktion des Lichtes）が成立するが、これは現代の技術によって最高度に強化された光の対照を用いるものであり、これによりこの手段（光）は他のあらゆる手段と等しい価値をもつことになる[8]。光はその上、予期しない閃光、揺らぐ光、燐光として使うことができ、舞台と同時に明るくしたり舞台上の光を消して観客席を光のなかに浮び上がらせるようにも使える。これすべて伝承されてきた現在の舞台慣習とは全く異なった発想によること言うまでもない。

舞台上の対象物を機械的に動かせるようになったことから、これまで一般に水平的に構成された空間内の運動が、垂直的上昇運動の可能性により豊かになった。複雑な機器、例えば映画、自動車、エレベーター、飛行機、それに他の機械、光学器械とか鏡装置などの使用に何の支障もない。ダイナミックな造形に対する現代の要求はこの点で、まだ初歩的な段階ではあるが、満されている。

さらに舞台の隔離が廃止されるならば一層実り多いことになろう。今日の劇場では舞台と観衆は、両者の間の創造的関係と緊張を生みだすのにはあまりにも相互に切り離され、あまりにも能動的なものと受動的なものに分割され過ぎている。

最終的には次のような活動が成立しなければならない。すなわち大衆は黙って見物させられるのではなく、ただ内面的に興奮するばかりか、また手を伸ばし、一緒にふるまい、解放的な忘我の最高段階では舞台上の行動と合流させられるような活動である。

このような進行が無秩序ではなく、自制的かつ組織的に運ばれるようにすること、これは目配りのきく、あらゆる現代的な伝達と合意の手段に通暁した新しい演出家の課題に属する。

このような運動の組織化に対して今日ののぞき箱舞台（Guckkastenbühne）が向いてないことは言うまでもない。

やがて成立する劇場の来たるべき形式は、未来の作者と結びついたこれらの要求に、おそらく空中に浮び縦横にまた上下に動く吊り橋と跳ね橋、見物席のなかに張り出されたバルコニーなどによって応えるだろう。舞台には回転装置のほかに、舞台上の出来事の部分（行動瞬間）をその細部において——映画のクローズアップのように——際立たせるために奥から手前へ、また上下に動かせる構造物と皿状の板が備えられるであろう。今日の平土間の円形特別席の所には、公衆との結びつきを可能にするために（やっとこ状に包囲して）、舞台と接合した花道が取り付けられることになろう。

新しい舞台の上に成立可能な可動平面の水準の違いは真正の空間組織化に寄与するだろう。空間はこの場合もはや古い意味での、すなわち建築的空間表象が閉ざされた平面の結合により可能であったという意味での、平面の結合から成立するのではない。新しい空間はばらばらな平面あるいは平面の線的な境（針金の枠、アンテナ）によっても成立するのだから、平面は場合によっては相互に接触する必要はなく、まったく自由な関係に立つのである（**61**ページ参照）。

強烈かつ高度の行動集中が機能的に実現されると、それに応じてその瞬間に表象空間の建築が成立する。さらに一方では機能を強調した精密な衣裳が、他方ではただ行動の瞬間にだけ従い突然の変化が可能な衣裳が成立する。こうしてすべての造形手段の高揚された統御が成立し、それらの効果が統一へともたらされ、完全な均衡をもった有機体が構成される。

ファルカス・モルナール
U−劇場

1. 舞台の区分

A. 第一舞台

約12×12メートルの正方形の平面で、全体と一部分を沈めたり高めたりできる。人間的および機械的行為、舞踊、アクロバット、道化芸などのような空間的表現のためのもの。この舞台上の進行は三面から見ることができる。そのほか行為の必然性に応じて見ることができる（**57**ページ参照）。

B. 第二舞台

約6×12メートルの平面で、最前列の座席の高さで前後に動かすことができ、また沈めたり高めたりできる。この舞台は、彫刻的に構成されていながら一つの面からのみ見る必要のある浮彫風のものの表現に役立つ。表現物は観衆に見えない幕の背後で準備し、B舞台の上に押し出すことができる。幕は両そでに動かせる二面の金属パネルからなる。

C. 第三舞台

三方が塞がれていて観客に対して開かれた平面（舞台の開口部は最大で12×8メートル）。この平面自体両脇と奥へ動かせる（1、2、3、4、5）ので、見えないところで準備ができる。書割りは背後、両脇、上からの操作を要する。この舞台はまた室内劇のために使用できる。

三つの舞台すべてオーケストラを置けるが、どの舞台に置くかはどこから響きがくるべ

きか、もしくはどの舞台が舞台行為に使われないかによる。三つの舞台のうち舞台Aは観衆と最も強く結びつけられているから、そのような結びつきを要する行動はここで行われる。またA舞台とB舞台は観衆にとって近づき易いので、その空間的関連から観衆とのある共同行為が成立しうる。

2. 舞台の付帯部分

D. 第四舞台

B舞台の上に吊り下げてある舞台で、共鳴板を取り付けてある。これは階上席に結びついている。音楽と舞台行為のためのもの。

E. リフトと照明装置

舞台AとBおよび観客席の上の円筒状の中空物体はあらゆる方向に動かせ、人間と物を下ろすためのものである。円筒の下側に橋が取り付けてあり、これを用いて階上席に渡ることができる。これには照明用光源と反射鏡が一緒に組み込まれていて、空中での曲芸実演を可能にしている。

F.

機械的音楽装置、組み合わされた新式の音響機器、ラジオ、照明効果。

G.

吊り下がった橋、舞台と階上席との間の跳ね橋。効果を高めるための他の機械的補助手段、水流装置、放香器。

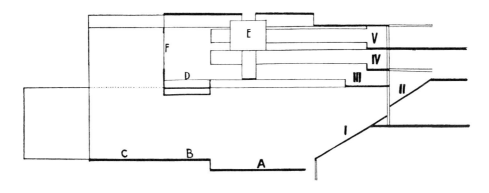

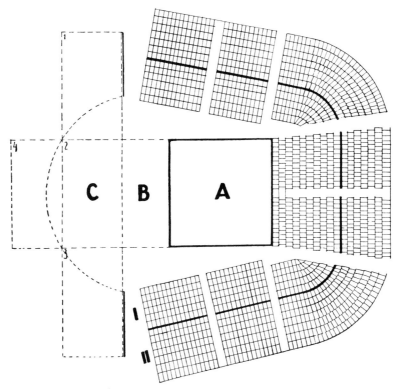

ファルカス・モルナール
U-劇場

3.観　客　席

I. と II.

円形劇場風に設けられた二つのU字状の輪。舞台上の行為を最もよく眺められるよう高さの調節ができる回転式椅子。多数の入口と舞台へいたる通路。第一と第二の輪の間に一定の間隔があり、第二の輪は第一のそれよりも高い位置にある。ⅠとⅡの輪で合計1200人収容できる（**59**ページ参照）。

III.

二列の椅子のある階上席は吊り下げ舞台へ接続していて約150人座れる。

IV. と V.

上下二列のボックス席、それぞれ 6 人、合計240席。間仕切壁は可動で位置の調節ができる。

付属部屋、入口、ホール、階段、クローク、レストランそれにバーは、この平面図の外に置かれ、設計の際に補足される。

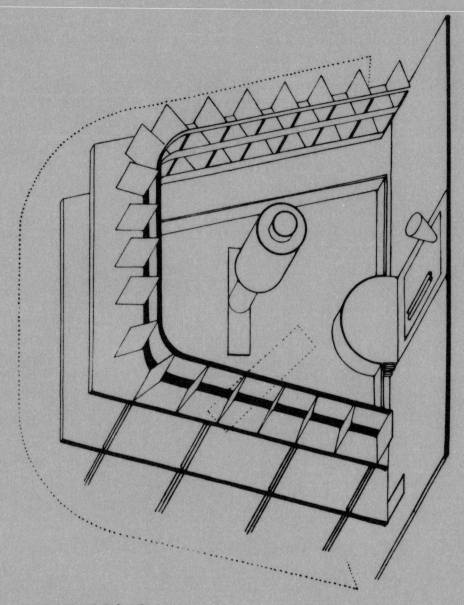

ファルカス・モルナール　　　　　　　　　　　　　　　　　　　　　　U-劇場

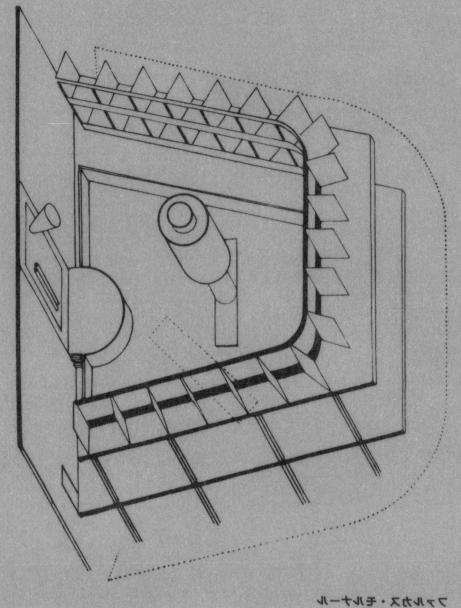

フッルカフス・モゾルヤール

U-勝鯖

ファルカス・モルナール U-劇場

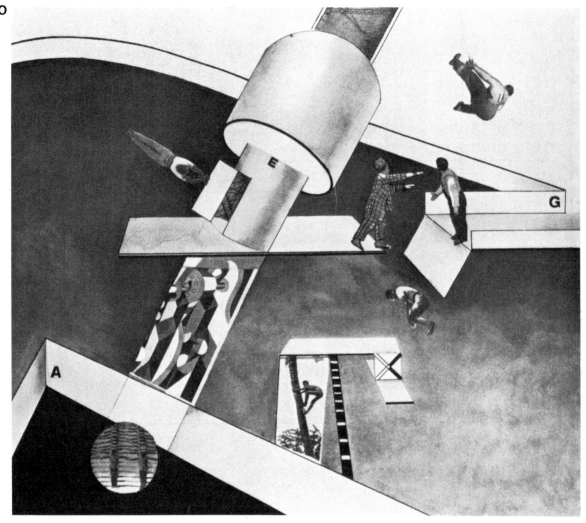

ファルカス・モルナール

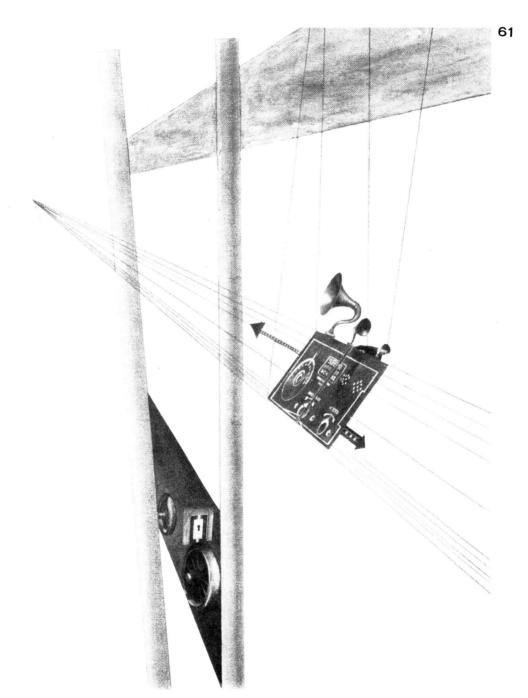

L・モホリ=ナギ 舞台場面
　　　　　　　　　　拡声器

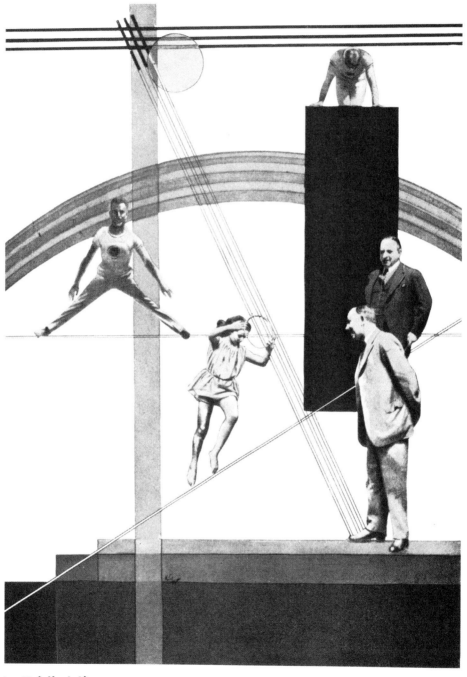

L・モホリ=ナギ

好意的な紳士（サーカスの場面）

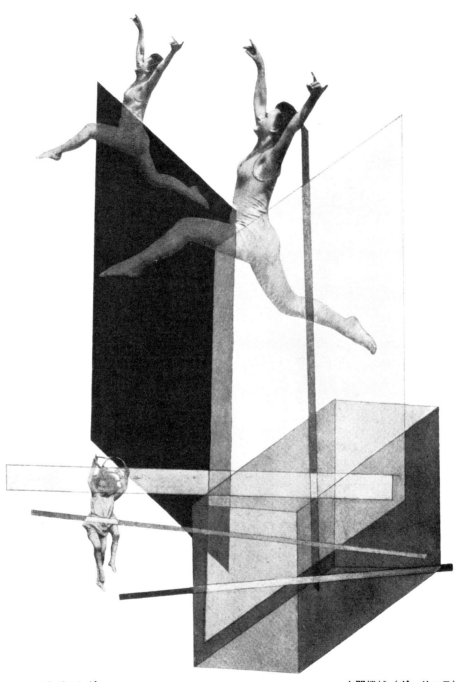

L・モホリ=ナギ　　　　　　　　　　　　　　人間機械（ヴァリエテ）

バウハウス舞踊のためのポスター

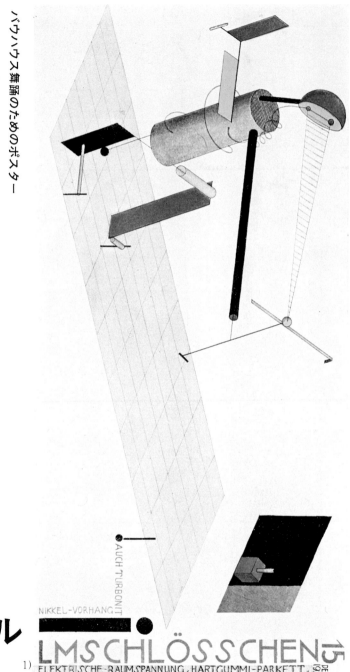

マルセル
ブロイヤー[1]

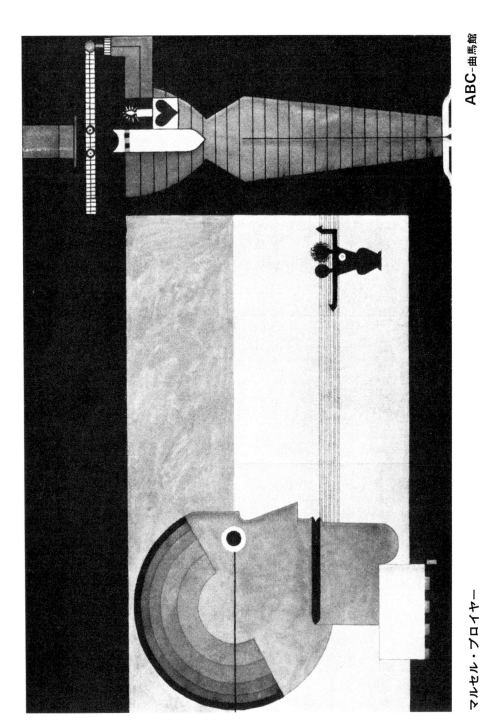

マルセル・ブロイヤー

ABC-曲馬館

マルセル・ブロイヤー

クルト・シュミット[2]

協力

F・W・ボーグラー

および

ゲオルク・テルチャー

クルト・シュミット

アレク・シャヴィンスキー[3]

バウハウス楽団

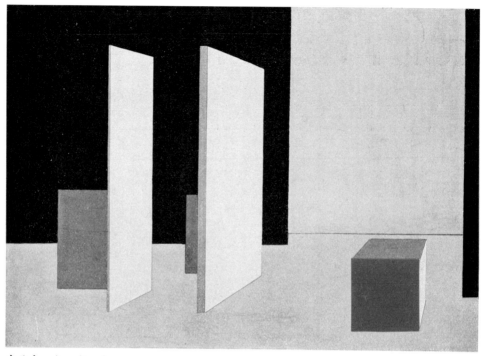

クルト・シュミット　　　　　　　　　　　　　《機械的バレエ》のための舞台構成

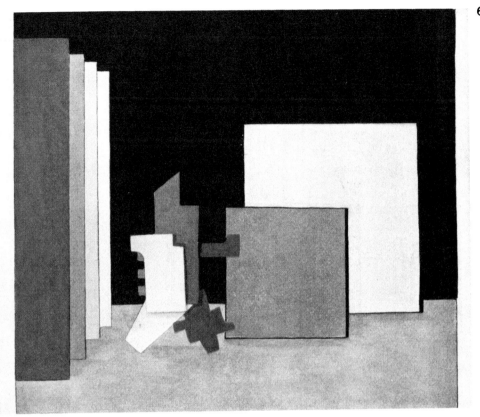

クルト・シュミット　協力　F・W・ボーグラー　および　ゲオルク・テルチャー
《機械的バレエ》　　　　　　　　　　　　　　　　　動く正方形をもった小人物A

70 クルト・シュミット 協力 Ｆ・Ｗ・ボーグラー および ゲオルク・テルチャー
《機械的バレエ》 小人物ＤとＥ

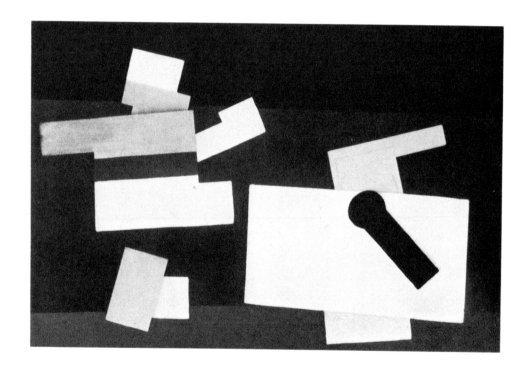

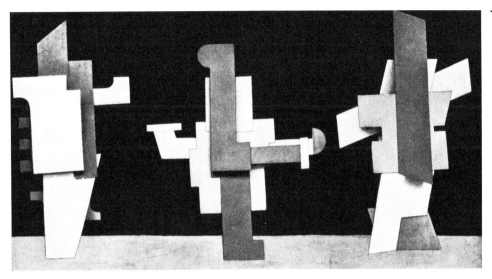

クルト・シュミット　協力　F・W・ボーグラー　および　ゲオルク・テルチャー
《機械的バレエ》　　　　　　　　　　　　　　　　　　　　　　　小人物AとBとC

《機械的バレエ》はイェーナの市立劇場においてバウハウス週間（1923年8月）の間に初演された

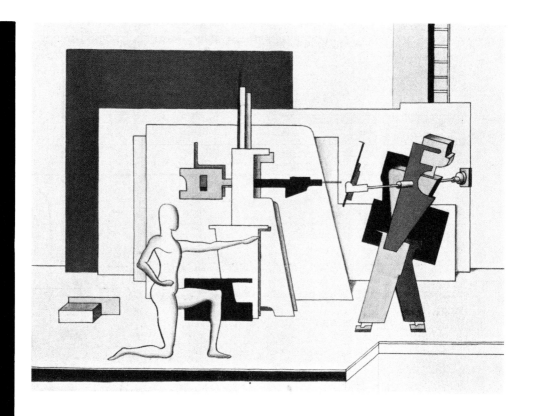

クルト・シュミット 人間＋機械

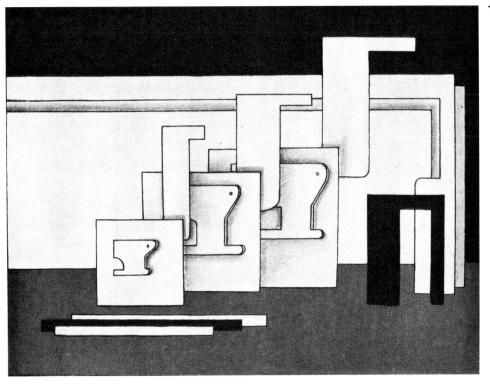

クルト・シュミット　　　　　　　　　　　　　　　　　　　　　機械的場面

クルト・シュミット
機械的な
舞台演技の
連続運動

74

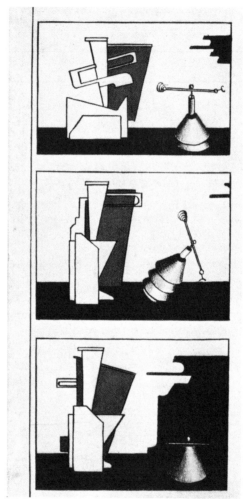

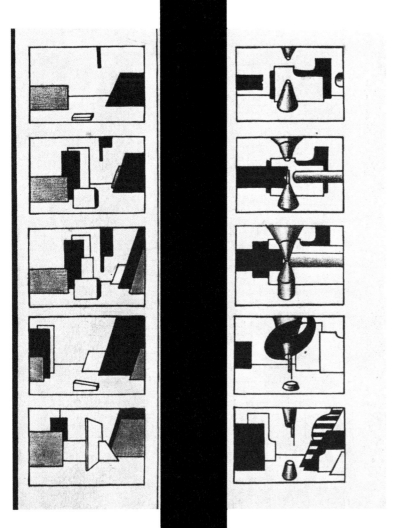

クルト・シュミット
機械的な舞台演技の
連続運動

76

クルト・シュミット　　《配電盤の男》のなかの小人物。初演1924年、バウハウス

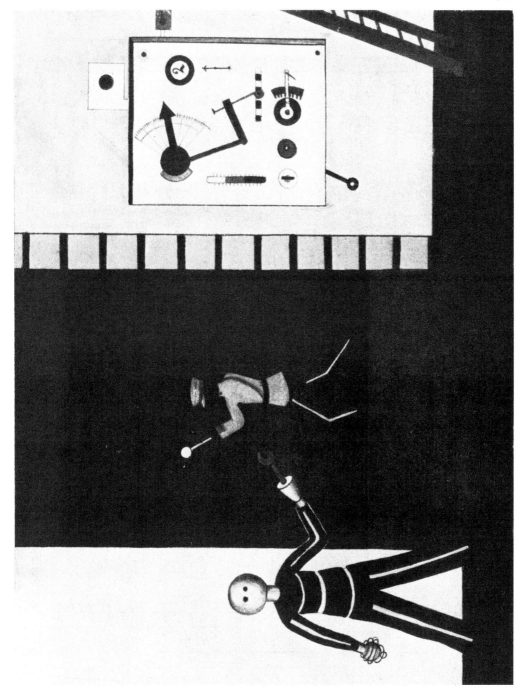

クルト・シュミット　　　　《配電盤の男》の舞台構成（第一部）

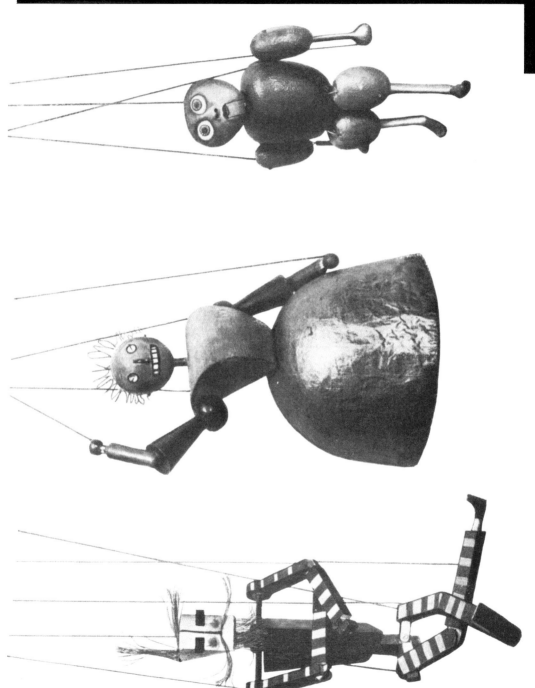

マリオネット劇《小さなせむしの冒険》のなかの人形。仕立屋、その妻、せむし。

草案：クルト・シュミット、実演：T・ヘルクト

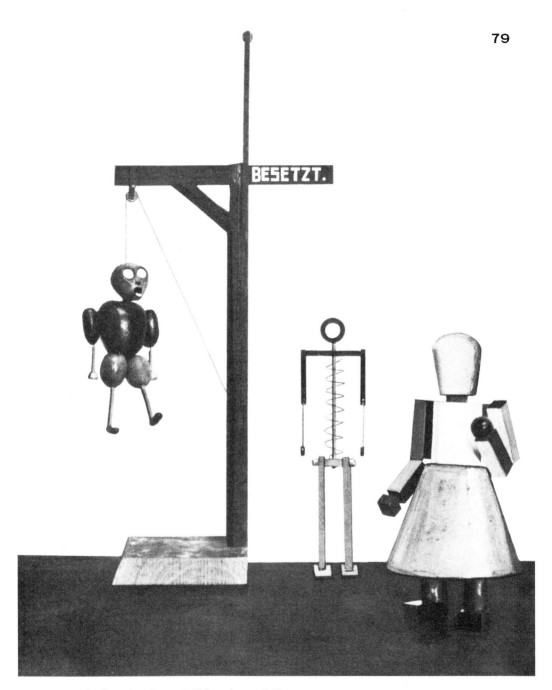

マリオネット劇《小さなせむしの冒険》のなかの人形
せむし、死刑執行人、油商人。
草案：クルト・シュミット、実演：Ｔ・ヘルクト

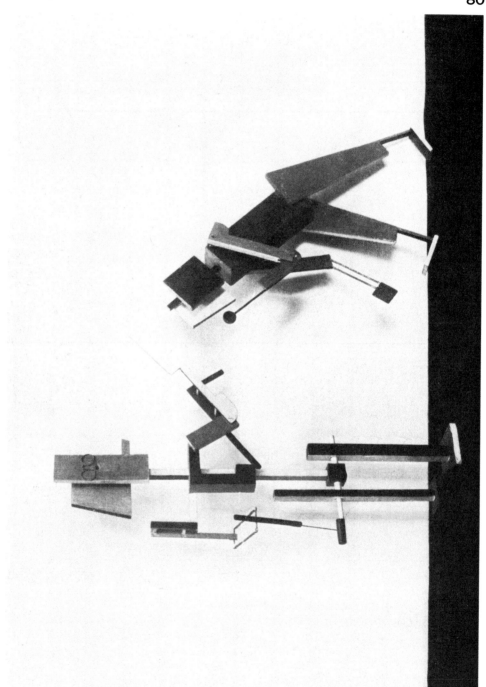

マリオネット劇《小さなせむしの冒険》のなかの人形。
医者、召使。

草案：
クルト・シュミット
実演：
Ｔ・ヘルクト

80

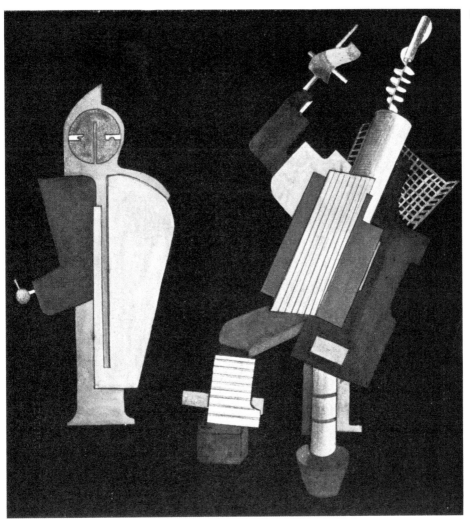

クルト・シュミット　　　　　　　　　　　　　　　　　　　河馬の場面

82

サーカスの場面。初演1924年、バウハウス

アレクサンダー・シャヴィンスキー

バウハウス楽団[4]

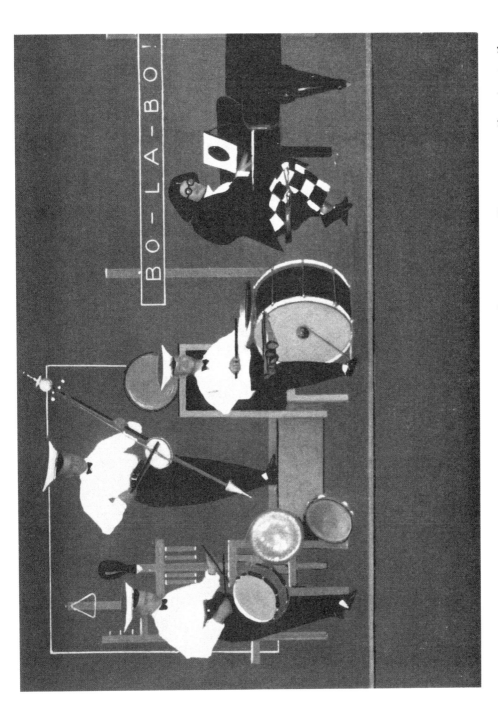

ハンス・ホフマン、ハインリッヒ・コッホ、ルードルフ・パーリス、アンドレーアス・ヴァイニンガー

訳　註

オスカー・シュレンマー：人間と人工人物

1） Arenaはラテン語で砂を意味し、古代ローマの楕円形闘技場や戦車競技場などの中央の競技の行われる砂を敷いた広い平場をいう。

2） 書割りを吊り下げて場面転換を行う舞台形式で、額縁舞台とも言われる。

3） ギリシア語で見物席の意味の$\theta\epsilon\alpha\tau\rho o\nu$に由来するTheaterは、第一義的には劇場を指すが、転じて舞台上演芸術全般、なかでも演劇（Schauspiel）を意味する。本書では文脈に応じて訳し分けたが、両義的言葉であることを念頭に置かれたい。

4） Varieté は歌、踊り、手品などを取り混ぜて次々と演ずる一種の寄席演芸、見世物のこと。前世紀後半のパリにはこれを上演するヴァリエテ座があった。

5） 曲芸を意味するサーカスZirkus（英circus）はギリシア語で円、輪を意味する$\varkappa\iota\rho\varkappa o\varsigma$に由来し、古代ローマでは円形競技場を指した。

6） 『メッシナの花嫁』（Braut von Messina）はシラー晩年の1803年の作であるが、数あるシラーの戯曲のなかから特にこれが上げられているのは、形式と内容の両面において最も古代ギリシア悲劇と親近性があるからである。

7） コメディア・デラルテ（Comedia del arte）はイタリアの仮面即興喜劇で、16世紀から17世紀前半にかけて、ヨーロッパ各地を巡業した。

8） クニッテルフェルス（Knittelvers）は強音節が4個あり、2行ずつ韻をふむ以外は不規則な詩形。16世紀に好まれた詩形であるが、しばしば意味をもった音節と強音節が合致しなかったためぎこちなくやぼったい印象を与え、軽蔑されるようになった。大道芸人の歌と訳したMoritatは比較的新しく1862年に初めて現れた言葉で、殺人などの異常な多くは身の毛もだつ事件が手回しオルガンなどの伴奏で歌われるもの。

9） オペラ・ブッファ（opera buffa）は18世紀ナポリ派の時代に生まれた笑いと逸楽を内容とする喜劇的オペラ。

10） クプレ（Couplet）は機知に富んだ時事風刺的小唄で喜歌劇などで歌われる。両義的な言葉を多用し、詩節は大概リフレインで終る。

11） シュランメル（Schrammeln）はバイオリン2、ギター1、アコーディオン1から成る四重奏団で演奏されるウィーンの軽音楽。19世紀後半にオーストリアの音楽家Schrammel兄弟が始めたもので、居酒屋などで奏でられる。

12） ダルウィーシュ踊り（Derwischtanz）はイスラム教修道僧の踊りで、両手を水平に広げ激しく旋回する。楽器の伴奏で二重円の隊列を組み、一人が時計と反対方向にその間を回る。

13） この合唱舞踊（Tanzchöre）はギリシア悲劇のコロス（$\varkappa o\rho o\varsigma$）のそれを指すと思われる。

14） グロテスク舞踊（Grotesktanz）。グロテスクはもともとルネッサンス期に成立した不気味で幻想的な装飾模様を指すが、この舞踊はカロ（Jacques Callot, 1592〜1636）のエッチングが伝えるコメディア・デラルテの怪奇で突飛な踊りを指すと思われる。

15) Homunkulusはゲーテのファウストに出てくる人造の小人。

16) アルルカン（Arlequin）はコメディア・デラルテの登場人物アルレッキーノ（Arlecchino）に由来する喜劇人物で、種々な色の菱形の格子模様の派手な衣裳をつけている。ピエロ（Pierrot）もコメディア・デラルテの登場人物ペドロリーノ（Pedrolino）に由来する愚鈍な道化役で、普通は巾広のだぶだぶな白い衣裳をつけ、顔はおしろいで白く塗っている。コロンビーナ（Colombina）はイタリア語で小鳩の意味であり、これもコメディア・デラルテに登場するこざかしい侍女で、求婚者アルレッキーノのように色とりどりの衣裳をつけている。

17) ドイツの劇作家、小説家クライスト（Heinrich von Kleist, 1777〜1811）には有名な「マリオネット演劇について」（Über das Marionettentheater）がある。拳銃自殺する前年の1810年に書かれたこの小論には、重く暗い現実と対比される重力から自由で軽やかな世界がマリオネットによって象徴されており、優雅に踊るマリオネットへの憧憬が述べられている。

18) ロボット（Robot）なる語はチェコの作家カレル・チャペック（Karel Čapek, 1890〜1938）が劇作品『R. U. R.』（1920）のなかに登場させた工場で製造した人間に与えた名であるが、転じて自動人形あるいは人造人間を指す。従ってドイツの作家ホフマン（Ernst Theodor Amadeus Hoffmann, 1776〜1822）が直接ロボットを賛美するはずはなく、この場合はホフマンがその短篇集『夜の画集』（Nachtstücke, 1817）のなかの「砂男」（Sandmann）に人間に恋される自動人形の娘オリンピア（Olimpia）を登場させたことを指している。なお「砂男」の邦訳は池内紀編訳『ホフマン短篇集』（岩波文庫）に収められている。

19) Edward Gordon Craig（1872〜1966）の著書 On the Art of the Theatre（London, William Heinemann, 1911）の81ページに本文中の引用文がみえる。単にマリオネットとすると滑稽なものが思い浮かぶので、神あるいは死のイメージとの結びつきを求めるクレイグは「超マリオネット」としたのである。

20) Walerij Jakowlewitsch Brjussow, 1873〜1924。モスクワ生れの詩人で、ロシア象徴派の創始者の一人。本文中の引用文の出典は不明。

21) Kothurn 背を高くするためにはいた底の部厚い半長靴。この語の語源である $\kappa\acute{o}\theta o\rho\nu o\varsigma$ は膝までとどくブーツで底は高くなく普通は女の履物であった。底の高い靴は古典期のギリシア悲劇では使用されておらず、ローマ劇で使われだした。J. Michael Walton, Greek Theatre Practice, 1980. 154ページ以下参照。

22) Carl Schlemmer はオスカー・シュレンマーの兄である。

23) ホフマンの「砂男」に登場する物理学の教授でオリンピアの制作者。前掲註18参照。なおホフマンはかの有名なイタリアの生理学の大家 Lazzaro Spallanzani（1729〜1799）と同名だと断っている。

24) ドイツの劇作家 Cristian Dietrich Grabbe（1801〜1836）の Don Juan und Faust は1829年の作。

25) オーストリアの画家 Oskar Kokoschka（1886〜1980）は数篇の戯曲も遺しているが、《暗殺者、女たちの希望》には1910年と1917年の二つの版がある（Oskar Kokoschka, Das schrift-

liche Werk, Bd. 1, Dichtungen und Dramen, Hans Christian Verlag, 1973参照）。恐らくこの後の版を読んだ若き日のヒンデミット（Paul Hindemith, 1895〜1963）は書面でココシュカに許可を求めてオペラ化したのであるが、ヒンデミットにとっては表現主義的な最初期の作品に属する。

L・モホリ゠ナギ：演劇、サーカス、ヴァリエテ

1）August Stramm、1874〜1915。表現主義の嵐（Strum）派の最も優れた抒情詩人であり、戯曲にRudimentär, 1914, Sancta Susanna, 1914、Kräfte, 1915などがある。

2）ロマーン（Roman）はある完結した世界を包括的に表現する大規模な小説をいい、ノヴェレ（Novelle）は単一の比較的小規模の事件などを表現する短かい形式の小説をいう。

3）Bühnengestaltungを舞台造形と訳したが、ここでいう造形は単に美術的な造形ばかりでなく広く舞台にかかわる創造的活動とその成果全般を指す概念であり、ほとんど舞台芸術というに近い。48ページには同様の意味のTheatergestaltungという言葉も使用されている。

4）メルツ（Merz）はドイツのダダイスト、クルト・シュヴィッタース（Kurt Schwitters, 1887〜1948）が自己の詩、演劇、絵画、雑多な材料を寄せ集めて作った構成など仕事全体に与えた名称で、1919年から使用されだしている。種々様々な芸術的要素を集積した抽象的綜合芸術としてのメルツ舞台（Merz-Bühne）について詳しくは Kurt Schwitters, Das literarische Werk, Bd. 5, Köln, DuMont Buchverlag, 1981. を参照されたい。

5）噪音（Geräusch）は音響学的には一定の周波数をもたないか、あるいは基音に対して上音が整数倍でない音をいい、聴いて音の高さを明瞭に判断できないから非楽音であるが、音楽美学的にはこれも音素材になりうる。

6）統覚（Apperzeption）とは感覚的印象の意識的知覚のことで、心理学ではある一点に集中された知覚をいう。連合（Assoziation）は意識内容の結合が受動的感情に伴われた場合をいう。

7）Charles Spencer Chaplinは1889年ロンドンに生れたが、1910年に渡米しやがて映画界に入っている。初期の多くの短篇喜劇を通して、1920年代前半のヨーロッパですでに有名人になっていた。フラテリーニはフランスではレ・フラテリーニ（Les Fratellini）と呼ばれたパオロ（Paolo）、アルベルト（Albert）の道化兄弟であり、第一次大戦後のパリで人気を博していた。

8）この一節、原文が分りにくいので英訳に従ってパラフレーズをした。

64ページ以下

1）マルセル・ブロイヤー（Marcel Breuer, 1902〜1981）は1920年からバウハウスに学んだが、それがデッサウに移った1925年秋からは若親方として教育スタッフに参加し、家具工房の指

　　導に当った。このポスターには1923年12月15日と開催日が記されているから、ヴァイマール時代の作品である。右側の惹句に「(旧ヴァイマール) 大公妃居城にて、電気的-空間緊張、硬質ゴム-床」とあるのをみると、これはどうやら学生主催のダンス・パーティーの宣伝ポスターであり、このような洒落た感覚の何やら面白そうなポスターを目にしたら、思わず行ってみたくなるのではあるまいか。

２）　クルト・シュミット (Kurt Schmidt) は1901年にザクセン州リンバッハに生れ、1920年にハンブルクの工芸学校からバウハウスに転じて1925年までヴァイマール時代のバウハウスに学び、主として舞台芸術の分野で活躍した。ここに掲げられている《機械的バレエ》は、一言でいえば動く抽象絵画であり、踊り手は四肢に抽象的形態を結びつけてシュトゥッケンシュミット (Hans Heinz Stuchenschmidt) の作曲になる前衛音楽に合わせて身体は観客に見えないように踊るというもの。個々の形象と全体の振付をシュミットが考案し、学生仲間のボーグラー (Friedrich Wilhelm Bogler) が様々な形象を制作、テルチャー (Georg Teltscher)はみずから一つの抽象形象を考案して踊ったとのことである。このほかに５人の学生が協力しバウハウス週間中の1923年８月17日グロピウスの建築になるイェーナ市立劇場で初演し、その後ドイツ工作連盟の会議の折や、ベルリン無審査美術展 (1924年) の祝祭ではベルリン・フィルハーモニーの伴奏で再演された。詳しくはEckhard Neumann (Hrsg.)，Bauhaus und Bauhäusler, Köln, DuMont Buchverlag, 1985の123～128ページにKurt Schmidt, Das Mechanische Ballett—eine Bauhaus-Arbeitが収められているので、それを参照されたい。

３）　アレクサンダー（またはクサンティ）・シャヴィンスキー(Alexander od. Xanti Schawinsky, 1904～1979)は1924年ヴァイマールのバウハウスの学生となり、1926年から1927年にかけて一時ザクセン州ツヴィッカウ市立劇場で舞台美術の仕事をしたが、再びデッサウのバウハウスに戻り、1929年マクデブルク市の職員に転ずるまで、主に舞台芸術の分野で制作や演出の担当者としてまた踊り手、オスカー・シュレンマーの助手として活躍した。

４）　バウハウス楽団 (Die Bauhauskapelle) はバウハウスの正式の舞台活動として成立したのではなく、学生たちのいわゆるクラブ活動として結成されたものであり、バウハウスの様々な催しやお祭り、ダンス・パーティーなど出演の機会も多かったようである。４、５人から７、８人になるメンバーの演奏曲目もジャズを主体にしながらもヨーロッパ各国のダンス音楽や民族音楽など出演の場面に応じて種々様々であった。　後にはバウハウス内ばかりでなく外部出演あるいは演奏旅行などをして対外的にもその活動は知られるようになった。

内 容 目 次

附　録

序論 ［バウハウスの舞台の課題］

バウハウスはその存続したわずかな年月を通して視覚芸術の全領域、すなわち建築、都市計画、絵画、彫刻、工業デザイン、それに舞台作品を包含していた。バウハウスの目的はすべての芸術創造の過程について新たなしかも力強い作業相互関係を見出して、最終的に我々の視覚的環境にかかわる新しい文化的平衡へと達することにあった。これは象牙の塔に引きこもった個人によっては達成できない。作業共同体としての教師と学生は現代世界の生き生きとした参加者となり、芸術と現代テクノロジーの新しい統一を探究しなければならなかった。知覚の生物学的事実の研究に基づき、形態と空間の現象が偏見のない好奇心をもって探究され、個々の創造的努力を共通の背景に関係づけるような客観的手段が求められた。バウハウスの基本的格言の一つは、教師自身の方法を決して学生に押しつけてはならないというものであった。逆に言えば学生による模倣の企てはいかなるものでも情け容赦なく排除されるということである。教師から受けとる示唆はただ学生自身が自己の方向を見出すための助言に限られた。

本書は舞台という特定分野でのバウハウス方式の証拠である。ここにみるようにオスカー・シュレンマーはバウハウスの共同体のなかで独自の役割を演じた。彼は1921年に教師団に加わり、最初は彫刻工房を率いた。(1923年にローター・シュライヤーが退職した後、彼は舞台工房を引き継ぎ)[1]、一歩一歩率先してこの工房の範囲を広げて、学習の輝かしい場となったバウハウス舞台工房へと発展させた。私はこの舞台工房にバウハウスのカリキュラムのなかでより一層広い場を与えた。なぜならこの工房がすべての部門と工房の学生たちを引きつけたからである。彼らは親方魔術師の創造的信念に魅せられてしまったのである。

シュレンマーの作品にみられる最も特徴的な芸術的品質は空間の解釈である。彼の絵画から、同様にバレエと演劇の舞台作品から明らかなことは、彼が空間を単に視覚を通してではなく、全身でもって、舞踊手と俳優の触覚的感覚でもって経験していることである。

彼は空間のなかを運動する人体を観察して、これを幾何学あるいは機械学の抽象的術語に変換した。彼の人物や形態は想像力の純粋な創造物であり、人間性の永遠のタイプと、平静なあるいは悲劇的な、おかしなあるいは厳粛なといったその相異った気分を象徴している。

新しい象徴を見出す考えを持っていながら、彼は「我々はもはや象徴を持っていないし、一層悪いことには象徴を創造することができないのであり、これは我々の文化におけるカインの印[2]である」と考えた。合理的な思考を超えて洞察する天才的能力に恵まれていたので、彼は形而上学的観念を表現するイメージを見出した。例えば指を拡げた手の星形とか、「組んだ腕」の無限記号∞である。変装のための仮面はギリシアの演劇以来写実主義の舞台では忘れ去られていて、今日ただ日本の能でのみ用いられているが——このことは多分シュレンマーは知らなかったと思う——、これがシュレンマーの手によって重要な舞台道具となった。私はシュレンマーの学生であり、「バウハウス劇場の舞台クラスによる夕刻のパフォーマンスを息をのみ感嘆と驚きの念をもって」観ていたT・ルックス・ファイニンガーの生き生きとした独自の報告を引用したい[3]。

彼は次のように書いている。

「小さい時から私は種々の材料で仮面を作ることに夢中になっていた。どうしてそれに夢中になったのか分からないけれども、創り出された仮面をみて何かある意味が隠されていると漠然と感じていた。バウハウスの舞台の上で、この直観は身体と生命を獲得しているように思えた。私は金属の仮面をつけ、詰め物をした彫塑的衣裳をまとった舞踊手たちにより上演された《しぐさの踊り》とか《形の踊り》とかを見守った。両袖と背後にまっ黒な幕を垂らした舞台には不可思議にスポットライトを浴びた立方体、白い球、段梯子などの幾何学的家具が置かれていた；俳優たちはゆっくり歩き、大股で歩き、こそこそ歩き、せかせか歩き、突進し、急に止まり、ゆっくり堂々と向きを変えた；色どられた手袋をつけた腕は手招きをするように拡げられた；銅と金と銀の頭は……ひと所に寄り合い、飛び散り離れた；静寂はひゅーという音で破られ、小さなごつんと打つ音で終った；ぶんぶんいう騒音が次第に強くなりついにすさまじい衝突音に達すると一転して不吉で狼狽させるような静寂が続いた。別の舞踊のある場は、形態的なもののすべてがあり、猫の猛烈なコーラスからにゃおという鳴き声、低いうなり声まで含んでいて、これが共鳴する仮面によってすばらしく引き立っていた。歩調と身振り、人物と物体、色と音のすべてが要素的形式の性質をそなえていて、シュレンマーの考える演劇の課題——空間のなかの人間、を実地に改めて呈示していた。我々が観たものは舞台要素（Die Bühnenelemente）を説明するという意義を担っていたのである……舞台要素は集めら

れ、再編成され、増幅され、徐々に喜劇とも悲劇とも判断のつかない「戯れ」(play) の
ようなあるものに成長していった……その興味深い特徴は、同意された一組の形式的要
素と、それを共通の基礎にしてクラスのメンバーによって全く自由に付加された形式的
要素があいまって、それぞれの形式の「戯れ」が最終的に意味ないしはメッセージを生
むと予期されていたことであった。つまり身振りと音が言葉と筋になることであった。
誰がこういうことを知っているだろうか。これは本質的に舞踊家の演劇であり、オスカ
ー・シュレンマーの天才が創り出したものとしてそれ自体で充足していた。しかしそれ
はまたひとつの「クラス」、つまり学習の場であったし、このかなり壮大な実演がシュレ
ンマーの教育の道具であった……

アクションの正確さ、沈着さ、力強さと精巧さを注視するのは実際めったにない楽しみ
であった。彼の言葉もまた、命令を臆測し難かったが、表現の道具であった。彼の語彙
は私の知る限り最も個人的であった。彼は隠喩を盡きることなく発案し、慣習にない並
置、逆説的頭韻、バロック的誇張を愛好した。彼の書いたものにみえる皮肉なウィット
は翻訳不可能である。」

形が意味を生むのを予期するという創造現象に対するシュレンマーの異端的態度は、最
近、雄弁な擁護者を獲得した。英国の詩人にして芸術批評家ハーバート・リード卿であ
って、彼はその著作『像と観念』を、人類史において新たな発展段階を主導するのは「イ
メージ」かそれとも「思考」かという問題に捧げている[4]。彼は造形芸術家が知識の発端
のかなたから最初のメッセージを受け取り、その後でそれが思想家や哲学者によって解
釈されるのであるという結論に達している。

シュレンマーの舞台作品から私自身大いに感銘を受けたのは、踊り手や俳優を動く建築
へと変形する彼の魔術を実際に観て経験したことである。建築的空間現象に関する彼の
並々ならぬ関心と直観的理解力はまた壁画家としてのまれな才能を発達させた。感情移
入によって彼は与えられた空間の方向と力動性を感じ、例えばヴァイマールのバウハウ
ス校舎におけるように[5]、それを壁画構成の不可欠の部分にするのが常であった。彼の
壁画は現代において私の知る限り建築と完全に融合し統一された唯一のものである。

オスカー・シュレンマーの著述遺産、特に本書の主要論文である「人間と人工人物」は
形式と内容の両面において古典的である。そこにおいて彼は舞台芸術の基本的価値を美
しく簡潔な言葉で捉えており、彼独自の手跡による挿絵と図解で補強している。普遍的
永遠的な妥当性に到達しているこのような明晰にして抑制のきいた思考は先見の明のあ
る人（a man of vision）の証左である。

ラスロー・モホリ゠ナギは全く違った立場からバウハウス舞台に貢献した。もともとは抽

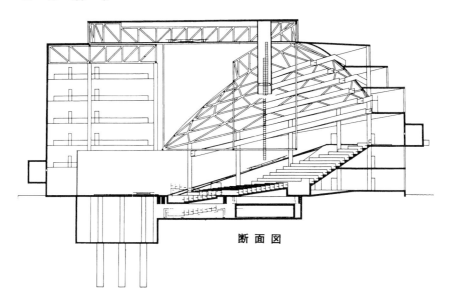

断 面 図

外部の展望　　　　　　　　観客席の眺め（模型）

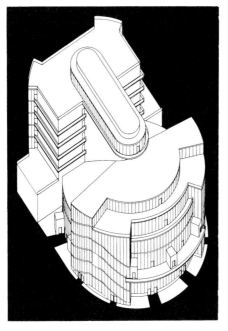

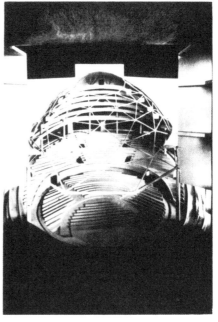

象画家であったが、彼の内的衝動によって芸術的デザインの多くの分野、タイポグラフィー、宣伝美術、写真、映画、演劇などに入り込むことになった。彼は活力と愛情と人にうつりやすい熱狂に溢れた燃えるような精神の持主であった。彼の創造の目的は新しい空間概念を見出すために「運動するヴィジョン」(vision in motion) を観察することであった。慣習的方法に全くとらわれず、科学者の好奇心をもっていつも新しい実験に乗りだした。視覚的表現を豊かにするために、彼は作品に新しい素材、新しい機械的手段を応用した。本書の論文「演劇、サーカス、ヴァリエテ」は、彼の溢れるばかりの想像力の証拠を示すものである。それと共に舞台のための「機械的曲芸の総譜草案」が含まれていて、形、運動、音、光、色、香りの綜合を表わしている。

バウハウスにおける理論的実験的試みのなかから、後になってモホリはベルリンのクロル・オペラハウスでの《ホフマン物語》や他のオペラや演劇のために独創的な舞台装置を発展させ、これによって両次大戦間の舞台装置家として名声を得ることになった[6]。

バウハウスにおける年月は相互鼓吹の時代であった。私自身は演劇的空間の新しい解釈にこたえる現代の舞台と劇場がもっと創られるべきだと思っていた。その好機が1926年ベルリンのエルヴィーン・ピスカートルの公演の時にあり[7]、彼のために全体劇場 (Totaltheater) を設計したが、その建設はヒットラーとナチスが政権を掌握する少し前のドイツの「黒い金曜日」の後で取りやめになってしまった。

1935年ローマで開催された「テアトロ・ドラマティコ」についての「ヴォルタ会議」の折に、私はこの設計案に次のような説明をつけて国際的な劇作家や演出家の集会で披露した。

「現代の劇場建築家は、演出家のどのような想像的ヴィジョンにも応えるように、現実的で適応可能な光と空間のための大きな鍵盤を創るべく目標を定めなければならない。すなわち空間的な衝撃によってのみ心を変化させ活気づけることのできるしなやかな建物である。

存在する基本的舞台形式はただ三つしかない。第一のそれは中心舞台であり、そこで演技が三次元的に展開し、他方観客は中心の周囲に群がるのである。今日この形式はただサーカス、闘牛場、あるいはスポーツ競技場としてのみ存在する。

第二の古典的舞台形式はギリシアの前部舞台 (proscenium) 劇場であり、その張り出した演台の周りに観衆は半円形状に座る。この場合、演技は浮彫りのような固定した背景に対して行われる。

結局この野外の前部舞台が段々観客から退き、最終的に完全に幕の背後に引込んでしまったものが今日の奥行舞台であり、現在の劇場ではこれが優勢である。

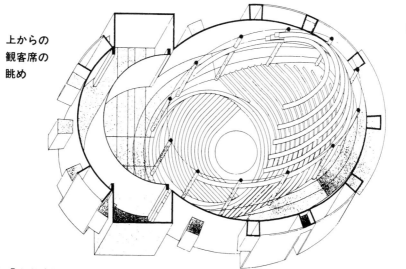

上からの
観客席の
眺め

綜合的「全体劇場」の計画と模型、1926。

この劇場は中心舞台と、前部舞台と、三つの部分に分けられる背部舞台を用立てできる。
2000席の座席が円形劇場の形式で配置されている。さじきはない。オーケストラの部分
と一緒になった大きな舞台面を回転させると、小さな前部舞台が劇場の中央に置かれ、
通常の舞台装置の代りに、構造体を支える12本の主柱の間に置かれた12の映写幕に場面
を投影することができる。

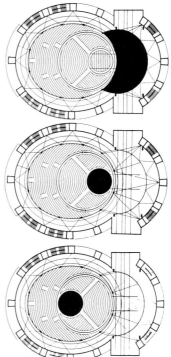

奥行舞台を使用している場合の平面図

前部舞台を使用している場合の平面図

中央舞台を使用している場合の平面図

観客席と舞台という二つの異った世界を空間的に分離することにより大きな技術的進歩がもたらされたが、その反面、観客が物理的に演技の軌道のうちに引き寄せられなくなる。幕あるいはオーケストラ・ボックスの外側にいるため、観客はドラマの傍らに留っており、ドラマの中にいない。劇場はそれによって観客をドラマに参加させる最強の手段のひとつを奪われているのである。

ある人々は映画とテレヴィジョンが演劇を完全にしのいだのだと信じているが、しかし廃れてしまったのは今日の限られた形式であって、演劇そのものではないのではないか。私の全体劇場において……私は演出家が簡単で巧妙な機構を使って三つの舞台形式のどのひとつでも使用できるような自在な道具を創ろうと試みた。このような交替可能な舞台機構のための出費は、この建物の果たす多様な目的、例えばドラマ、オペラ、映画、舞踊の上演、合唱や器楽の演奏、スポーツのイベントや集会といったものにより十分に償いがつくだろう。伝統的な演劇も、未来の演出家の極めて幻想的実験的創作と同じようにうまく上演できよう。

観衆は変容された空間の驚異的効果を経験すれば、自分の無精さを思い直すことになろう。演技中にその場面をひとつの舞台から他の舞台に移したり、またスポットライトと映像投影の方法を用いて壁と天井を動く場面へ変えることにより、通常の舞台の「平面」効果に代って三次元的手段により場内全体が活気づけられよう。これはまた小道具と絵を描いた背景幕などの厄介な装備を大いに切り詰めることになろう。

こうして劇場そのものが想像力の移り変る幻想的空間に溶解されて、行動の場面そのものとなるだろう。このような劇場は劇作家と演出家の両方の構想と幻想を鼓吹するだろう。なぜならば心が身体を変えられるのと同様に、構造が心を変えられるというのも確かであるからだ。」

マサチューセッツ州、ケンブリッジにて、1961年6月

ヴァルター・グロピウス

〔訳註〕
1）　この一文は英語原文にはなく、独語訳者が加えたもの。
2）　カインはアダムとエバの息子で、弟を殺すことから罪の印の意。
3）　T. Lux Feininger, The Bauhaus : Evolution of an idea, in *Criticism*, 11・3 （1960）.

　　T・ルックス・ファイニンガーはリオネル・ファイニンガーの息子として1910年ベルリンに生まれ、1919年両親と共にヴァイマールに移住、1926年からはデッサウのバウハウスで学び始め、シュレンマーの舞台工房に所属、1928年からはバウハウス楽団のメンバーとしても活躍した。従ってここに引用されている報告はデッサウ時代の舞台工房についてのものである。

4)　Herbert Read, Icon and Idea, 1955. 翻訳：宇佐見英治訳『イコンとイデア』みすず書房、昭和32年。

5)　シュレンマーの提案に基づき、彼が学生たちと共に1923年のバウハウス展のために工房校舎の内部を壁画と浮彫りフリーズによって改造したもの。1930年暮、剥ぎ落し塗り潰されて現存しないが、残された全体の設計案と部分写真から推測すると、壁面が絵画と浮彫りで装飾されているのではなく、絵画と浮彫りによって内部空間が構成され創出されている点に特色がある。

6)　モホリ=ナギは1928年グロピウスと共にバウハウスを辞任したが、同年秋ベルリンに移り、オッフェンバックの《ホフマン物語》を手始めに、モーツァルトの《フィガロの結婚》、ヒンデミットの《前へ後へ》、ヴァルター・メーリングの社会劇《ベルリンの商人》、プッチーニの《蝶々夫人》などの舞台装置を手掛け、その斬新さにより有名になった。詳しくはSibyl Moholy-Nagy, Moholy-Nagy : Experiment in Totality, M. I. T. Press, 1969の第 2 章を参照。

7)　Erwin Piscator (1893～1966) は1920年ケーニヒスベルクで劇団トリブーナル (Tribunal) を創設し、1924年ベルリン「民衆舞台」に招かれてその画期的な演出により一躍注目を集め、1927年ピスカートル舞台 (Piscatorbühne) を設立するも1930年経営困難なために解散した。グロピウスはピスカートル舞台のための劇場を設計したのである。

補遺　本附録の初出は以下のとおり。
　　　Walter Gropius, "Introduction," *The Theater of the Bauhaus*, Middletown, Conn.: Wesleyan University Press, 1961, pp. 7-14.

翻 訳 者 あ と が き

本書はバウハウス叢書の第4巻として出版されたDie Bühne im Bauhaus, Albert Lan-
genVerlag, München, 1925の全訳である。それに加えて、ハンス・M・ヴィングラー (Hans
M. Wingler) の編集になる《新バウハウス叢書》の一冊として再刊されたSchlemmer／
Moholy-Nagy／Molnar ; Die Bühne im Bauhaus, Florian Kupferberg, Mainz, 1965に
は、ヴィングラーのVorwortと、Nachwortとしてヴァルター・グロピウス (Walter
Gropius) のDie Aufgaben der Bühne im Bauhausが付されているので、共に訳出して
おいた。ただしグロピウスのこの論文はもともと原書の英訳本O. Schlemmer・L.
Moholy-Nagy・F. Molnár ; The Theater of the Bauhaus, Wesleyan University Press,
1961の「序論」として書かれたものの独語訳なので、翻訳の底本にはもとの英語論文を
用いた。なお原書のカバー表紙はシュレンマーの、タイポグラフィーはモホリ=ナギの手
になるものであり、これを尊重したが、カバー表紙や本扉には著者名が記されていない。
この点は再刊本や英訳本に倣って三人の著者名を掲げておいた。
さてバウハウスに舞台工房が置かれたのは、バウハウス発足から三年を経た1922年のこ
とであり、直接的にはグロピウスが1921年に「嵐劇場」と「戦闘劇場」で活躍していた
ローター・シュライヤー (Lothar Schreyer, 1886〜1966) をバウハウスの親方に招聘し
たことによる。舞台芸術についてバウハウス創立当初の宣言にも綱領にも全く触れてい
ないのに、何故それが設けられることになったのか。これは一言でいえばグロピウスが
舞台芸術も造形芸術あるいは視覚芸術の領域に含められると考えたからであり、これに
ついては拙著『バウハウス──歴史と理念』(美術出版社、増補新装版1988) を御覧頂きたいの
であるが (80〜82ページ)、そこに書き漏らしたこととしてもうひとつ当時の時代状況があ
ったと思う。つまり未来派、表現主義、ダダの芸術家たちが好んで演劇的表現手段を採
用し、前衛的芸術運動には演劇熱ともいうべきものが横溢していて、運動が演劇活動と
一体化していたことである。未来派は周知のように何よりも「速度の美」を称賛するが、
この美は絵画や彫刻によるよりも、ダイナミックなアクションによって表現されよう。
実際マリネッティはこの運動の社会への宣伝手段として演劇を積極的に用い、自身ヴァ
リエテなどの舞台作品を制作上演している (未来派がすべてを「演劇化」しようとしたことにつ

いては、田之倉稔『イタリアのアヴァン・ギャルド』白水社、1981を参照）。また表現主義（Expressionismus）の概念はドイツにおいて1911年にフランスの野獣派などの若い画家たちの傾向を示すために使われ始めたが、その基本理念が「人間の内的体験を告知する形態を創る」（シュライヤー）ことにあるならば、動的な内的体験は自己の声と身体の運動によって最も直接的に表現されるのであって、実際にカンディンスキーやココシュカや劇作品の創作を手掛け、ヘルヴァルト・ヴァルデンの『嵐』誌が未来派宣言の翻訳を掲載し（1912年）、1916年には「嵐劇場」が設立されたことも、表現主義と演劇という表現形式の親近性を示すものだろう。また1916年にチューリッヒで起きたダダの運動が本質的に演技的行動を主体としたものであったことは、それがキャバレー・ヴォルテールを舞台にする集会の形式で誕生したことを想起すれば十分だろう（未来派以後の前衛的演劇を概観したものとして、ローズリー・ゴルドバーグ著中原佑介訳『パフォーマンス』リブロポート、1982があり、この書ではバウハウスの舞台についても一章が当てられていて参考になる）。

ともあれ1910年代の前衛的芸術運動が多かれ少なかれ舞台芸術と結びついて展開されてきており、その舞台芸術をバウハウスが取り入れたことは、グロピウスの主張するようにそこでの造形教育が総合的・包括的であることを示すだけでなく、バウハウス自体がひとつの前衛的な芸術運動であることを内外に示したといえる。そしてバウハウスの舞台工房の最初の指導者シュライヤーの功績を忘れてはならないけれども、彼の舞台芸術は表現主義に属すものであり、1923年以後の「芸術と技術の新しき統一」というバウハウスの指導理念に呼応した舞台芸術を展開させた中心人物はシュレンマーであり、シュレンマーの活躍によって独自な芸術運動体としてのバウハウスが鮮明になったとしてよい。本書はそのシュレンマーのヴァイマール時代、舞台工房を担当するようになってから僅か2年足らずの間の活動と成果を要約して伝えるものである。

オスカー・シュレンマー（Oskar Schlemmer、1888年9月4日～1943年4月4日）はドイツおよび米国においては高く評価されているが、我国ではほとんど知られていない芸術家であろう。かつて私はシュレンマー研究論文の冒頭にその「名も作品も、一般にはあまり馴染みがないであろう」と書いたが、今日もさほど状況は変っていない（作家研究「オスカー・シュレンマー――永遠の人間像を求めて」、『美術手帖』1978年10月号所収）。そこで最初に略年譜を掲げて、生涯の概略をたどっておきたい。

 1888 9月4日シュトゥットガルトに生まれる。
 1903—05 父親が1902年に亡くなったので実業学校を一年早くやめ、シュトゥット

ガルトのある象眼細工会社に入って二年間工芸の図案の修業をする。

1906—10 工芸学校に一学期通った後、奨学金を得てシュトゥットガルト美術学校 (Akademie der bildenden Künste) に入り、素描・絵画・構成を学ぶ。ヴィリー・バウマイスター (Willi Baumeister) やスイス人のオットー・マイヤー゠アムデン (Otto Meyer-Amden) と親交。

1911 春、マイヤー゠アムデンと共に礼拝堂に最初の壁画を描く。秋、ベルリンに行き「嵐」グループと交友。またピカソとドランの影響の下に最初の立体派風の絵を描く。

1912 秋、ベルリンから帰り、シュトゥットガルト美術学校でアドルフ・ヘルツェル (Adolf Hölzel) の筆頭弟子となる。

1914／15 ケルンのドイツ工作連盟展の中央ホールに、ヘルツェルの指導によりバウマイスターとヘルマン・シュテナー (Hermann Stenner) と共に4枚の壁画を描く。展覧会終了後バウマイスターとシュテナーと一緒にアムステルダム、ロンドン、パリーへ旅行。第一次世界大戦が始まると志願兵として従軍。足を負傷し、療養後戦線に復帰するが、今度は左腕を負傷する。

1916 学生として賜暇をえて絵を描く。ヨハネス・イッテンと親しくなる。秋に軍の測量部に配属される。

1918 秋、将校候補生としてベルリンに転属させられ、そこで終戦を迎える。11月末シュトゥットガルトへ帰還。

1919 美術学校へ戻り、学生代表となる。5月ヘルツェルが辞職したので、その後任としてバウマイスターと共にパウル・クレーを招く運動をするが果せず。

1920 春、美術学校を引退し、カンシュタットに移り、兄カールと共に《三組のバレエ》を創作。ヴァイマールを訪ねた折グロピウスからバウハウスで働かないかと勧誘される。11月、ヘレナ・トゥータイン (Helena Tutein) と結婚。暮にバウハウスとの三年契約にサインをする。

1921 正月からバウハウスで活動を始め、6月妻と共にヴァイマールに転居。バウハウスでは石彫工房と壁画工房を担当し、かたわら裸体デッサンの授業をする。ローター・シュライヤーが舞台工房を開設するために招かれる。

1922 カンディンスキーがバウハウスに招聘され夏から壁画工房の指導に当る。

シュレンマーは彫刻工房を受持つ。9月《三組のバレエ》をシュトゥットガルトで初演。

1923 ラスロー・モホリ゠ナギが招聘され予備課程と金属工房を担当。シュライヤーは試演が受け入れられず辞職し、シュレンマーが後を継ぐ。夏のバウハウス展でシュレンマーは工房校舎の壁画・壁面彫刻を制作し、《三組のバレエ》を上演する。

1924 2月末チューリンゲン邦議会で保守派が優勢となり、9月グロピウスと親方会は1925年3月末で契約解除の通告を受ける。

1925 シュレンマーはベルリン国民舞台やシュトゥットガルト美術学校から招かれるが、グロピウスがデッサウでの舞台工房の拡充を約束したので、9月デッサウに移転。『バウハウスの舞台』(本書)刊行。

1926 パウル・ヒンデミットの音楽を付けた《三組のバレエ》をフランクフルトやベルリンで上演。マクデブルク国民舞台でバレエを演出。12月4日のバウハウス校舎落成式で《バウハウス舞踊》を披露。

1927 マクデブルクで「ドイツ演劇展」を組織し、バウハウス舞台について講演。バウハウスの機関誌『バウハウス』は第3号でバウハウス舞台を特輯。4月ピスカートルがデッサウを訪れバウハウス舞台を見学。

1928 グロピウスが辞職し、ハネス・マイヤーが学長となる。シュレンマーは第三学期必修の授業「人間」を始める。11月ベルリンの画廊ニーレンドルフで個展。

1929 金属祭の折に《金属の踊り》を発表。バウハウス舞台はベルリン、ブレスラウ、フランクフルト、シュトゥットガルト、バーゼルを公演旅行。この間にバウハウス内の社会主義者から舞台工房に対する非難が始まる。6月ブレスラウの国立美術工芸学校から招聘を受け、9月ブレスラウ(現ポーランド領ウロックフ)に移る。そこでは「人間と空間」の授業と舞台美術のクラスを受持つ。暮にブレスラウの国立劇場の「青年舞台」でストラヴィンスキーのオペラを上演。

1930 5月パリーへ旅行し、グロピウスやバイヤーと再会。ベルリンでシェーンベルクの音楽劇《幸福の手》を演出。

1931 多くの壁画を制作。暮にブレスラウの美術学校はケーニッヒスブルクとカッセルの美術学校と共に1932年4月1日をもって閉校とする緊急命令を受ける。

1932	6月ベルリン・シャルロッテンブルクの「連合国立美術工芸学校」に招聘され、秋ベルリンへ移る。
1933	1月15日最も信頼していた友人オットー・マイヤー=アムデン死す。他の同僚と共にナチスのポスターで「破壊的、マルクス・ユダヤ的分子」と中傷され、5月17日即時解雇通告を受取り、一学期間だけでベルリンの国立学校を追放される。生計の基盤を失い、妻と三人の子供は親戚のいるマンハイムに移る。シュレンマーはベルンの近くのラウペンでオットー・マイヤー=アムデンの遺品の整理をし、追悼展覧会をチューリッヒのクンストハウスで開く。
1934	4月家族はシュタイン・アム・ライン近くのアイヒベルクに農家を借りて移る。
1935	春から再び描き始める。かたわら園芸と牧羊に従事。
1936	8月ヘレーヌ・ド・マンドロ夫人に招かれロザンヌ近くのラ・サラッ城で休暇を過ごし、マックス・エルンスト、ハーバート・リード、クサンティ・シャヴィンスキーらと会う。
1937	6月英国での最初の個展がロンドンで開かれる。スイスとの国境バーデンヴァイラー近くのゼーリンゲンに大きなアトリエのある木造住宅を建てる。ミュンヘンで「頽廃芸術」展が開かれシュレンマーの5点の作品が出品される。
1938	住宅の建築費用のため定収入が必要になり、バウマイスターの斡旋によりシュトゥットガルトの塗装会社ケメラーと契約。
1939	戦争が始まると兵舎や工場などの偽装・迷彩で多忙となる。
1940	塗装の仕事で心身の疲労が激しいため、ヴッペルタールのラッカー製造会社ヘルベルトに移り、実験室で顔料の研究をする。
1941	ラッカー顔料の芸術的応用について研究。ヴッペルタールで「窓の絵」シリーズを制作。シュトゥットガルトで仕事中に糖尿病と黄疸で入院。
1943	4月4日バーデン=バーデンで心臓麻痺により死去、享年54。

この略年譜に明らかなように、シュレンマーは第一次世界大戦で負傷し、ナチスの勃興とともに教職追放にあい、頽廃芸術家の烙印を押され、第二次世界大戦中に恐らく過労が原因の病気で死亡したのであるから、戦争の犠牲者と言ってよい。単に芸術活動が妨

害されただけでなく、作品の失われたのが残念である。しかし実質的に短い活動期間中シュレンマーは集中して創作に打ち込み、多方面にわたる仕事をしている。1977年8月11日から9月18日まで生れ故郷シュトゥットガルトの国立美術館で大規模なシュレンマー展が開催されているが、そのカタログをみると、「画家」「壁面造形家」「彫刻家」「素描家」「版画家」「舞台造形家」「教師」の7部門に分けてシュレンマーの多彩な活動を整理・展望している。とはいえそこで第一に挙げられているようにシュレンマーは何よりも画家として注目されだしたのであり、あの無表情な、しかしパトスを秘めた独特の人間像の創出によって評価されている（ちなみにカーリン・v・マウルの作品カタログには油彩画751点、水彩画602点、素描138点、彫刻35点が数え上げられている。Karin v. Maur ; Oskar Schlemmer――Oeuvrekatalog der Gemälde, Aquarelle, Pastelle und Plastiken, München, Prestel-Verlag, 1979. またヴルフ・ヘルツォーゲンラートによる壁面造形の詳細な研究によれば、シュレンマーの手掛けたそれは25個所にのぼる。Wulf Herzogenrath ; Oskar Schlemmer――Die Wandgestaltung der neuen Architektur, München, Prestel-V., 1973）。

しかしシュレンマー自身は美術と舞台のどちらに重点を置いているのか自分でも判断をつきかねており、事実、舞台芸術に対する関心は絵画に対するのと同じくらい早くから始まっている。1912年12月の日記に「古い舞踊から新しい舞踊への発展」と記し、続いて月の掛った灰色の舞台でデーモンが踊る一種のコレオグラフィー（舞踊譜）を書いており、1913年1月5日付オットー・マイヤー宛の書簡では「最初に舞踊の計画がどの程度進捗したか話したい」として、シェーンベルクに手紙を出し返事を貰ったことを報告している（Tut Schlemmer ; Oskar Schlemmer――Briefe und Tagebücher, Stuttgart, Hatje, 1977. 10、12ページ参照）。この時はシェーンベルクの「月に憑かれたピエロ」の舞台を観ていたく感銘したのであった。私の推測ではベルリン滞在中にディアーギレフのロシア・バレエ団の公演なども観ているのではないかと思う。また画家のココシュカやカンディンスキーが舞台作品も手掛けていたことに刺戟されたこともあろう。それより以前、シュレンマーが14歳の時に亡くなった父親がもともと商人としてよりも喜劇の台本作者として活躍していたので、子供の時から舞台芸術に親しんでいたとしてよい。

さて本書に収められた「人間と人工人物」はそのシュレンマーの最初のまとまった舞台芸術論である。その内容について改めて解説を加える必要はないだろうが、以下の三点に所論の特色をみることができる。まず第一に舞台芸術を極めて広く捉えた上で、抽象と機械化の時代の舞台は千変万化する形と色と光の運動へ向うが――彼はこれを絶対的直視舞台（die absolute Schaubühne）と呼ぶ――、人間の形態変化の歴史である舞台か

ら人間そのものがいなくなることはなく、舞台の中心に立つのはあくまでも人間である
としている点である。第二にその舞台に立つ人間は、生命体としての人間の法則と立体
的抽象的空間の法則を同時に一身に織り込んだ舞踊人（Tänzermensch）であるとしてい
ることである。第三に舞踊人の形態変化の手段として衣裳と仮面が重要であり、衣裳に
よる形態変化の法則を追求した上で、重力の法則から解放されて自由な運動をする人工
人物（Kunstfigur）を登場させて、その意義を明らかにしている点である。要するに一
言でいうならば舞台芸術の本質を空間のなかの人間の形態の変化にみて、人工人物の導
入によってその表現の可能性が拡充されると説くのである。ここで人工人物としたもの
は人形と訳してもよいのであるが、それによる舞台芸術がいわゆる人形劇と異なる点は
注意しておきたい。人形劇の場合はマリオネット劇にせよ我国の人形浄瑠璃にせよ伝統
的に物語りと共に展開する芝居の形式をとるが、シュレンマーにおいては人形の舞踊が
考えられている。また人形劇においては人形を操るのは人間であるけれども、シュレン
マーの人工人物は人間が遠隔操作するにせよ最終的にはロボットのような自動機械が想
定されている。この点で私はシュレンマーの舞台芸術論をテクノロジー時代にふさわし
い新しい前衛的な舞台芸術論として評価したいのである。1923年以後のバウハウスのモ
ットー「芸術と技術の新しき統一」は舞台芸術に即して言い代えればさしずめ「人間と
人工人物の新しき統一」となるであろうが、残念ながらそのような舞台芸術の実験にま
だお目に掛っていない。

なおデッサウに移った後の1927年3月16日、シュレンマーは「バウハウス友の会」の会
員に対して実演付きの講演を行っており、これがバウハウスの機関誌『バウハウス』3
号 (1927) に掲載されている。そこではヴァイマール時代からの舞台工房の活動を回顧し
ながら、舞台芸術に関する彼の基本思想が披瀝されており、実演舞台についての解説や
《仕草の踊り》の舞踊譜が付けられていて大変興味深い（本書の前記英語訳本にはこの講演「舞
台」も翻訳されているので参照されたい）。そこに書かれていることだが、ドイツ語では演劇の
ことをSchauspielという。これはschauen（見る）とspielen（遊ぶ、演ずる）の語の合成
したものであり、演劇がもともと視覚に与えられる遊戯、すなわち「目の祝祭」（Fest der
Augen）であることを意味し、この点からも舞台芸術を空間のなかで遊戯する人間とする
シュレンマーの理論の正当性が窺われよう。ところでシュレンマーの直視舞台
(Schaubühne) は基本的に無言のうちに行われるパントマイムであって、音楽やさまざ
まな音響を伴うものの踊り手は声を発していない。とすればシュレンマーは舞台におけ
る言葉の意義をいかに解していたのであろうか。この講演によれば彼も人間の言葉と音
声を舞台造形の要素に含めていて、決して無視していたのではなかった。ただいわゆる

せりふの言葉は文学的要素であり、舞台での言葉は非文学的な言葉、すなわち出来事として言葉でなければならず、いってみれば初めて聞くものとして言葉が発声される必要がある。しかしこのような言葉の扱いについては十分な研究を要し、いままでのところそれが不足しているゆえに慎重にならざるを得なかったと弁解している。

またデッサウでは1928年春からバウハウスを去る翌年にかけて「人間」と題する講義を行ったが、そのプランや草稿の断片や素描を集めて編集したものが「新バウハウス叢書」の一冊として刊行されている（Oskar Schlemmer ; Der Mensch, redigiert, eingeleitet und kommentiert von Heimo Kuchling, Mainz und Berlin, Florian Kupferberg, 1969）。ここで「宇宙的本性」（kosmisches Wesen）と捉えるシュレンマーの人間観について論じる余裕はないけれども、もともとシュレンマーの関心の中心は不可思議な存在である人間であって、これからしても舞台芸術の要素として人間が不可欠なことは明瞭であろう。そして空間と時間に規定された世界内存在としての人間の探求という点で、彼の舞台活動と絵画や彫刻の創作活動は合一し統一されるのである。

ともあれデッサウに移り自前の舞台空間を得てから、シュレンマーの新しい創作や演出の活動が一段と活発に展開されていった。それは「人間と人工人物」に表明された理念の実践篇といってよい。それにしても舞踊の世界ははかないものである。シュレンマーが努力を傾注した創作舞踊は、一部の舞踊譜やデッサン、それに僅かな舞台写真や当時の批評を除いては、その実体を伝えるものが残されていないからである（今日ならばヴィデオという武器があるのだが）。先に触れた1927年春の講演の際には《空間の踊り》《形態の踊り》《箱の踊り》《仕草の踊り》といった小品習作が上演された。また1929年の巡回公演においては、上記の作品を含めてそれぞれ趣きを異にする十余の小品が上演され、各地で大きな反響を呼んだ。それらの作品の上演時の具体的内容を明らかにすることは極めて困難である。ただ以前に書いたことだが、シュレンマーの舞台作品の特徴はメカニックで抽象的な動きを通して、逆に反機械的なもの、人間存在の不条理性を浮び上らせるところにあったとは言えよう。つまりアポロ的とディオニュソス的との、二律背反の統一であって、ここにアイロニーとしてのおかしみが成立する。これを強調したのがその舞台衣裳あるいは扮装であって、その奇想天外でメタリックな反衣裳の自動機械的な動きが、まさに人間的なものを一層鮮明にしたと思われる。

1929年10月にシュレンマーがデッサウを去って、バウハウスの舞台工房は実質的に活動を停止し、ナチスの興隆と共に彼自身の舞台活動もほぼ終りを告げ、やがてバウハウス自体も閉鎖される。しかし周知のように1937年シカゴにおいて「ニュー・バウハウス」が設立され、バウハウスの理念は米国に継承されることになる。「ニュー・バウハウス」

には舞台工房は置かれなかったけれども、バウハウス舞台も米国に継承され新たな展開をみせていると言えるのではなかろうか。米国ことにニューヨークはもともとマーサ・グラハムを始めとしてアルヴィン・エイリーやマース・カニングハムらの俊英が輩出して創作舞踊活動の盛んなところだが、この後者の舞台などは、私にはバウハウス舞台の延長線上にあるように思えてならない。また近年、米国にはシュレンマーの舞台作品を専門に再現する舞踊団（Debra McCall & Company）も現われ、1987年秋には東京でもその公演がもたれて私も鑑賞の機会を得たが、これなどそこにおいて再評価されている最もよい例であろう。ともあれシュレンマーの舞台芸術の実験的試みは今日といえどもその意義を失っていないのであり、その舞台芸術論と共に立ち帰って研究するに価いしよう。

ラスロー・モホリ＝ナギ（László Moholy-Nagy, 1895年7月20日〜1946年11月24日）はハンガリアのバーチュボルシオード生れの構成主義の画家で、1923年の春バウハウスの形態親方に就任し、金属工房とイッテン退職後の予備課程を担当した。ただそれだけでなく写真やタイポグラフィーなどバウハウスでは一挙にその活動領域を拡げてゆき、グロピウスの片腕として活躍した中心人物である。グロピウスと共にこの「バウハウス叢書」の編集者であり、そのタイポグラフィーとレイアウトを担当していることは、改めて指摘するまでもないだろう（モホリ＝ナギの仕事について、詳しくは本書と同じ1925年に本叢書の第8巻として出版された彼の『絵画、写真、映画』で触れる予定なのでそれを参照されたい）。「演劇、サーカス、ヴァリエテ」はそのモホリ＝ナギの舞台芸術論であるが、その論点を約言すれば、舞台芸術を音・色（光）・運動・空間・形等の諸表現要素から構成される「全体性の演劇」と捉え、物語りに依拠した伝統的演劇と訣別した舞台造形の自律芸術としての意義を説いていることである。ここで興味深いのは全体のなかでの人間の位置づけであり、所詮ひとつの表現要素でしかない訳だが、機械的曲芸においては身体的制約のために人間が排除されるとしながら、他方、全体性の演劇ではすぐれた有機体として他の要素よりも格段に重要な役割を担っているとされている点である。シュレンマーの舞台では人間が中心に確乎として存在するのに対し、モホリ＝ナギの舞台では片隅に追いやられながらも揺れ動いており、ここに両論を比較対照する鍵があると言えよう。またシュレンマーの場合《三組のバレエ》という最初の代表作品を念頭に置いて舞台芸術論が書かれたのに対し、モホリ＝ナギの場合は未来のあるべき舞台芸術を想定して問題提起をしており、それが当時の彼の研究テーマである写真と映画、ことにこの後者の芸術と親しい関係にあるのが特色である。なお折り込みの《機械的曲芸》の総譜草案は本書において始

めて発表されたのではなく、友人のキースラー（Friedrich Kiesler）によって組織された1924年ヴィーンでの「新しい劇場技術の国際展」に展示されたものである。それはともかくこの機械的曲芸にせよ「全体性の演劇」にせよエレクトロニックス技術の格段に進歩した今日まで上演の試みがなされずにいるのは残念である。

ファルカス・モルナール（Farkas Molnár）の経歴は審らかにしないが、「U-劇場」の設計案は、同じハンガリア生れのよしみから、モホリ゠ナギの要請によるものと推察される。モホリ゠ナギの論文の最後の個所に、「全体性の演劇」の上演は従来ののぞき箱舞台では無理なため、その上演に適した劇場形式が素描されている。恐らくこの部分の意を受けて「U-劇場」の構想が立てられたと思われるので、この設計案はモホリ゠ナギの論文の続篇、あるいは付録として読まれるのが至当であろう。「全体性の演劇」が上演されるためには、それに先立ってこのU-劇場かグロピウスの「全体劇場」が建てられねばならない訳だが、そのような画期的な劇場の建築計画をこれまた残念なことに未だ聞いたことがない。

以上三篇の論考に多数の図版を加えた本書の出版はバウハウス舞台の存在を広く世に知らしめる端緒になると同時に、デッサウでの活発な舞台活動の基となった。それと共に舞台という主題によってバウハウス叢書の多彩さを印象づけた意義も大きいと思う。最後に翻訳に当っては前記英語訳を参考にしたが、その訳者（Arthur S. Wensinger）もこぼしているように翻訳の困難な点があり、正確を期したものの思わぬ誤ちがなきにしもあらず、識者の叱正をまちたい。また印刷に付されてから近藤公一氏の邦訳のあることを知り（ドイツ表現主義3『表現主義の演劇・映画』河出書房新社、1971所収）、校正段階で参照して一部修正を加えた。この場を借りて両訳者に謝意を表したい。そしてまた中央公論美術出版の編集担当大島正人氏の督励と配慮にもお礼を申し上げる。

　　　1991年春

　　　　　　　　　　　　　　　　　　　　　　　　　　　　　利 光　功

補 遺

「翻訳者あとがき」に注釈や補足などを加える。

1　98ページの2行目から6行目に記してあるように、平成版の巻末にはハンス・M・ヴィングラーの「［新バウハウス叢書の］まえがき」が付されていたが、本新装版ではこれを削除した。なお、ヴァルター・グロピウスの「序論」はそのまま附録として巻末に置いてある。

2　同ページ19行目に拙著『バウハウス──歴史と理念』が挙げられているが、絶版となっている。但しバウハウス創設100周年を記念して、記念版としてマイブックサービスから2019年12月に復刊されたので、その83 〜 85ページを参照されたい。

3　99ページ23行目以下、オスカー・シュレンマーの代表的舞台作品《三組のバレエ（Triadische Ballett）》については、本書27ページから37ページに図版が載っているが、Youtubeで「Oskar Schlemmer」を検索すれば、その動画を見ることができる（もちろんシュレンマーの演出によるものではないが）。

4　105ページ14行目 「自前の舞台空間」とは、ヴァイマルの校舎には演劇や舞踏を上演する舞台が無く、ヴァルター・グロピウスの設計になるデッサウの新校舎に設けられた専用の舞台を指す。それは入口を入った先のホールの左手に、講堂、舞台、食堂と続いていた。その概略の様子はインターネットで見ることができる。

　　この舞台は、1976年にデッサウの校舎が修復復元されたのち、舞踏や演劇ばかりでなく、演奏会、講演会、シンポジウムなどに広く使われてきている。詳しくは、Torsten Blume, Burghard Duhm〔Hg/Eds〕*Bauhaus. Bühne. Dessau / Bauhaus. Theatre. Dessau*, jovis Verlag GmbH, 2008. に収録されているオマル・アクバルの論文「空間と企画──今日のバウハウス舞台」を参照されたい。この本には、バウハウス舞台で1985年から2007年の間に行われたパフォーマンスから12作品を選抜して収録したDVDが付いている。

5　106ページ16行目　新装版のバウハウス叢書第8巻L・モホリ=ナギ著『絵画・写真・映画』は、2020年8月に刊行される予定なので、その「翻訳者あとがき」を参照されたい。

2020年1月

利 光　功

新装版について

日本語版『バウハウス叢書』全14巻は、研究論文・資料・文献・年表等を掲載した『バウハウスとその周辺』と題する別巻2巻を加えて、中央公論美術出版から1991年から1999年にかけて刊行されました。本年はバウハウス創設100周年に当ることから、これを記念して『バウハウス叢書』全14巻の「新装版」を、本年度から来年度にかけて順次刊行するはこびとなりました（別巻の2巻は除外いたします）。

そこでこの「新装版」と、旧版――以下これを平成版と呼ぶことにします――との相違点について簡単に説明しておきます。その最も大きな違いは造本にあります。すなわち平成版の表紙は、黄色の総クロース装の上に文字と線は朱で刻印され、黒の見返し紙で装丁されて頑丈に製本された上に、巻ごとに特徴のあるグラフィク・デザインで飾られたカバーがかけられています。それに対して新装版の表紙は、平成版のカバー紙を飾るのと同じグラフィック・デザインを印刷した紙表紙で装丁したものとなっています。この造本上の違いは、実を言えばドイツ語のオリジナルの叢書を見習ったものなのです。オリジナルの『バウハウス叢書』は、すべての造形領域は相互に関連しているので、専門分野に拘束されることなく、各造形領域での芸術的・科学的・技術的問題の解決に資するべく、バウハウスの学長ヴァルター・グロピウスと最も若い教師ラースロー・モホリ゠ナギが共同編集した叢書で、ミュンヘンのアルベルト・ランゲン社から刊行されました。最初は40タイトル以上の本が挙げられていましたが、1925年から1930年までに14巻が出版されただけで、中断されたかたちで終わりました。刊行に当ってバウハウスには印刷工房が設置されていたものですから、タイポグラフィやレイアウトから装丁やカバーのデザインなどハイ・レヴェルの造本技術による叢書となり、そのため価格も高くなってしまいました。そこで紙表紙の装丁で定価も各巻 2 ～ 3 レンテンマルク安い普及版を同時に出版しました。この前者の造本を可能な限り復元したものが平成版であり、後者の普及版を踏襲したのがこの「新装版」です。

「新装版」の本文については誤字誤植が訂正されているだけで、「平成版」と変わりはありません。但し第二次世界大戦後、バウハウス関係資料を私財を投じて収集し、ダルム

シュタットにバウハウス文書館を立ち上げ、1962年には浩瀚なバウハウス資料集を公刊したハンス・M・ヴィングラーが、独自に編集して始めた『新・バウハウス叢書』のなかに、オリジナルの『バウハウス叢書』を、3巻と 9 巻を除いて、1965年から1981年にかけて解説や関連文献を付けて再刊しており、「平成版」ではこの解説や関連文献も翻訳して掲載してありますが、「新装版」ではこれを削除しました。そのため「平成版」の翻訳者の解説あるいはあとがきにヴィングラーの解説や関連文献に言及したところがあれば、意が通じないことがあるかもしれません。この点、ご了承願います。

最後になりましたが、この「新装版」の刊行については、編集部の伊從文さんに大層ご尽力いただき、お世話になっています。厚くお礼を申し上げます。

2019年 5月 20日

<div style="text-align:right">編集委員　利光　功・宮島久雄・貞包博幸</div>

新装版 バウハウス叢書 **4** バウハウスの舞台

2020年4月20日　第1刷発行

著者　オスカー・シュレンマー
　　　L・モホリ=ナギ
　　　ファルカス・モルナール
訳者　利光 功
発行者　松室 徹
印刷・製本　株式会社アイワード

中央公論美術出版
東京都千代田区神田神保町1-10-1 IVYビル6F
TEL: 03-5577-4797　FAX: 03-5577-4798
http://www.chukobi.co.jp
ISBN 978-4-8055-1054-4

BAUHAUSBÜCHER

新装版 **バウハウス叢書**　　　　　全**14**巻

編集: ヴァルター・グロピウス　L・モホリ=ナギ
日本語版編集委員: 利光 功　宮島久雄　貞包博幸

			挿図	上製	[新装版] 並製
1	ヴァルター・グロピウス 貞包博幸 訳	国際建築	96	5340 円	2800 円
2	パウル・クレー 利光 功 訳	教育スケッチブック	87	品切れ	1800 円
3	アドルフ・マイヤー 貞包博幸 訳	バウハウスの実験住宅	61	4854 円	2200 円
4	オスカー・シュレンマー 他 利光 功 訳	バウハウスの舞台	42 カラー挿図3	品切れ	2800 円
5	ピート・モンドリアン 宮島久雄 訳	新しい造形（新造形主義）		4369 円	2200 円
6	テオ・ファン・ドゥースブルフ 宮島久雄 訳	新しい造形芸術の基礎概念	32	品切れ	2500 円
7	ヴァルター・グロピウス 宮島久雄 訳	バウハウス工房の新製品	107 カラー挿図4	5340 円	2800 円
8	L・モホリ=ナギ 利光 功 訳	絵画・写真・映画	100	7282 円	3300 円
9	ヴァシリー・カンディンスキー 宮島久雄 訳	点と線から面へ	127 カラー挿図1	品切れ	3600 円
10	J・J・P・アウト 貞包博幸 訳	オランダの建築	55	5340 円	2600 円
11	カジミール・マレーヴィチ 五十殿利治 訳	無対象の世界	92	7767 円	2800 円
12	ヴァルター・グロピウス 利光 功 訳	デッサウのバウハウス建築	およそ 200	9223 円	3800 円
13	アルベール・グレーズ 貞包博幸 訳	キュービスム	47	5825 円	2800 円
14	L・モホリ=ナギ 宮島久雄 訳	材料から建築へ	209	品切れ	3900 円

本体価格

CHUOKORON BIJUTSU SHUPPAN, TOKYO

中央公論美術出版　　　　　東京都千代田区神田神保町 1-10-1-6F